卷2：动画角色造型

设计规范、团队、情境实践论

姜妮 ／ 编著

清华大学出版社
北京

内 容 简 介

本书定位于动画角色造型设计，全书共分7章，第1～4章聚焦角色造型设计，第5～6章着重讲解角色动作构思与实现，第7章为习题。第1章分别从标准造型图、结构解析图、角色体态手册中学习规范并完善角色的方法；第2章从角色的服饰与道具的类型、设计原则、设计方法出发，掌握服饰与道具的设计要领；第3章进行角色团队的多维建设，分别从团队的整体性、核心力量、团队的和谐性、团队的张力对比等多方面进行团队的整体设计；第4章继续进行角色融入剧情的创意想象，创作更具戏剧性的情境插图，从而丰富角色表演；第5章从角色运动轨迹、情绪、幽默感等方面进行角色动作的构思设计；第6章从角色动作的实现出发，学习动作的设想与预期、动画动作的实现原理以及动作的类型，进一步掌握角色动作设计的方法，赋予角色"生命力"；第7章为习题，通过有针对性的练习，夯实动画设计的基础。

本书侧重动画角色造型标准规范手册的学习与训练、角色动作的尝试与设计，适合动画专业教师、学生、创作者及动漫爱好者阅读。

图书在版编目（CIP）数据

动画角色造型卷. 2, 设计规范、团队、情境实践论 /姜妮编著. — 北京：清华大学出版社，2023.7

ISBN 978-7-302-62924-5

Ⅰ. ①动… Ⅱ. ①姜… Ⅲ. ①动画－造型设计 Ⅳ. ①J218.7

中国国家版本馆CIP数据核字(2023)第036049号

责任编辑：陈绿春
封面设计：潘国文
责任校对：徐俊伟
责任印制：曹婉颖

出版发行：清华大学出版社
　　　　　网　址：http://www.tup.com.cn, http://www.wqbook.com
　　　　　地　址：北京清华大学学研大厦A座　　　邮　编：100084
　　　　　社总机：010-83470000　　　邮　购：010-62786544
　　　　　投稿与读者服务：010-62776969, c-service@tup.tsinghua.edu.cn
　　　　　质量反馈：010-62772015, zhiliang@tup.tsinghua.edu.cn
印 装 者：三河市人民印务有限公司
经　　销：全国新华书店
开　　本：188mm×260mm　　印　张：11.5　　字　数：389千字
版　　次：2023年7月第1版　　　　　　印　次：2023年7月第1次印刷
定　　价：79.00元

产品编号：075673-01

前 言
PREFACE

现今，在如火如荼的文化创意产业中，动画产业方兴未艾。围绕动画创意、动画市场、动画本体、动画传媒等的研究成果层出不穷。在大量理论及技术支撑的产业背景下，动画创作持续升温。我们可以看到，院线逐年扩大的国产动画电影备受关注，动画作品的品牌影响力不断提升，带来了优良的商业操作经验；高等院校中，教师及学生星星之火的佳作；产业链不断优化和完善的市场环境；越来越多对动画、漫画保持和产生浓厚兴趣的动画受众群体，等等。欣喜之余，我们应该在这些实践经验中不断总结，以期待出现更优秀的作品并真正走向世界。

高校的动画教育向来都在做艺术与商业的权衡，我在教学中也深有体会，一些艺术性较强的个人作品能够自成一体，生动、有趣、自然，这是值得肯定的，然而从某些商业创作的角度来讲，这些作品会面临被挑剔和否定的困境。如今的高校教育出口通常是就业，学生希望能够在校园中掌握更多有效而实用的技能，以期在未来的工作中如鱼得水。貌似矛盾的两个方向其实并不冲突，只是各自展示的方式不同而已。在本书中并未将其分开进行讲解，即两种创作方法是"通吃"的。因为无论作品是何用途，创作的评判标准始终是以审美为基础的，我想这一点毋庸置疑。

通过作品我们了解其审美的价值和在动画中的可拓展性，作品将是我们分析成败、总结经验的重要源泉。因此，本书引用了大量优秀动画作品（独立动画和商业动画均有涉及）作为讲解方法的重要例证。对于众多研究的实例，无论是从艺术视角，还是从商业视角来看，作品的优劣与否，以其核心的创意因素为重中之重。在大量的成功或失败的动画案例分析中，我们深感角色造型的水准、生命力的表现、动作表演、角色团队设计，从某种意义上直接决定了作品的整体水平。因此，大量在校学生和创作团队亟须提高在动画角色方面的创作能力。本书将试图通过个人创作、研究经验和大量教学实践的总结，讲解一个动画角色从草图构思直到具有表演生命力的完整过程。

本书内容按照角色创作的过程进行讲解，读者可以学习到如何让一个想法落实到纸面，然后通过有效的方法让纸面上的雏形变得合理，接着打开思路，对雏形角色进行全方位变形和大胆尝试，创造出更多新的、有张力的造型。当角色具有形态之后，我们将赋予角色表情，让角色进行初步表演，并在以角色为驱动的插图中让角色融入情境。除此之外，我们还将从造型、体态、服饰、道具以及团队建设中去完善主要角色及其他角色的设计，在剧情及个性呈现的基础上进行情境插图的创作。除了造型手册，我们将通过角色动作个性想象、动作实现方法及动作类型的学习，赋予动画角色独特的生命力。本书力求带领读者完成从概念到画面，由静态到动态，由个体到团队的趣味化、过程化的深度学习。

高校作为培育动画产业技术人员及艺术人才的基地，承载着引导和教授学生创意思维、创作技能的重大责任，编者在高校求学及工作期间，工于创作和教学实践，承蒙各位前辈、同行的熏陶指引，以及大量优秀学生的启发，在教授的课程中积累了一些经验和典型案例，并尝试将这些内容撰写成书，权当个人所教课程之教材。有幸能与清华大学出版社合作完成本书，借此契机愿与各位相关专业人士交流、学习。

本书系 2021 年河北省教育科学研究"十四五"规划课题"文化自信视域下中国文化在高校动画专业教学中的渗透与实践研究"（课题编号：2102074）研究成果。

编者

2023 年 6 月

目 录
CONTENTS

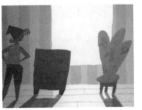

第 3 章 角色手册：团队

第 4 章 角色手册：情境插图

第 5 章　角色动作构思

第 6 章　角色动作实现

第 7 章 习题

角色手册：
造型、结构、体态

在繁杂的动画制作流程中，角色的前期造型设计需要一本完整的手册，其中包含角色的基本造型、结构解析图、角色表情图、体态图，以及角色的各种高度和比例关系图、角色服装与道具表等内容。所有的创作人员以及需要参与制作的团队成员都需要参照这些设定，进行后续的制作。尤其对于负责中后期工作的团队成员来讲，这本手册便是制作参照的标准。图 1-1 和图 1-2 为美国系列动画《德克斯特实验室》与《无敌破坏王 2》的主要角色造型和体态手册范例。

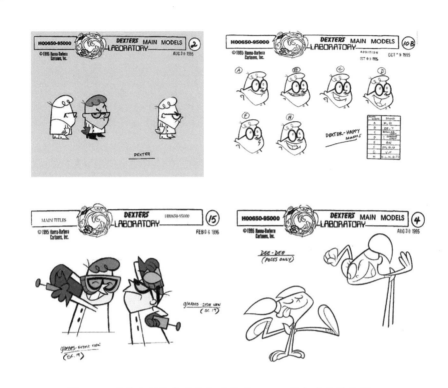

图 1-1　《德克斯特实验室》（美国，1996 年）角色设定图

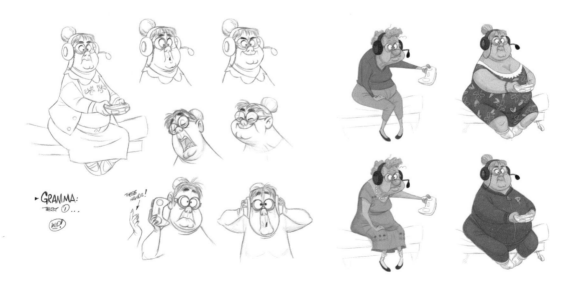

图 1-2　《无敌破坏王 2》（美国，2018 年）角色概念设定图

在本章中，我们将在《动画角色造型卷 1：草图创意、变化、情绪方法论》的基础上继续完善角色的造型手册，本章主要包含三部分：标准造型图、结构解析图和角色体态手册。

本章所需学时：12 学时（讲授：4 学时；实践：8 学时）。

1.1　标准造型图

刚刚开始创作动画的人经常会遇到这样的问题：角色一转身就变了样；或者与其他角色进行肢体接触的时候，发生比例失调的问题。这会直接导致观众在观看影片时产生视觉和情节的跳跃感，作品的表现力也会大打折扣。真人演员在表演时基本不会发生变形，其在镜头前的表演有着天然的约束力，但是动画中所有的表演都是创作者绘制或者制作出来的，角色变化需要人为控制。绘制标准造型图会帮助我们确定角色的造型标准，以保证在任何肢体变化或者其他人接手工作时，依然能够较好地保持角色形体的正确性。

1.1.1　转面图

角色转面图是角色参考造型手册中必不可少的内容，也是初学者创作伊始就要掌握的基本功。

对于初学者来讲，绘制出某个角度的角色是相对容易的。我们一开始的想法所体现的草图通常都是某些有限角度的角色，然而在流程化的动画制作过程中会涉及转面、反转等。一个角色多角度、立体、全方位地展现，才能让角色完整而准确，并能与真人角色相匹敌。保证角色造型在无数动作和表情中保持一致，绝对需要标准化和控制力。

一旦学会并习惯了这种创作方式和手法，角色标准化的创作过程也会变成一种乐趣，而实际上这也并未损耗你的创造力。当你的角色能够活灵活现地出现在荧屏上时，你会为自己的控制力以及由此产生的创造力而欢呼。将三视图或者五视图中这些关键的角度串联起来，再加入一些中间画，就能完成角色 360° 的立体造型动画，如图 1-3 和图 1-4 所示。

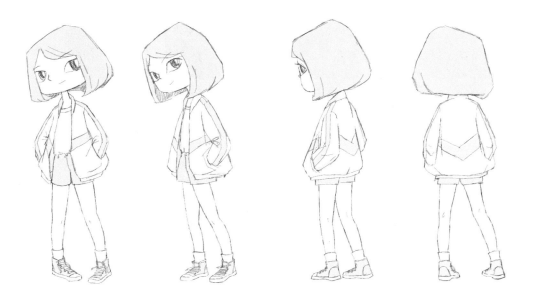

图 1-3　《灵境》（2019 年）的角色造型设计多视图，选自作者创作手稿

图 1-4　僵尸小女孩（作者：张海霞）

对于需要手动实现 360°旋转的二维动画来讲，无论是镜头旋转还是角色旋转，总会让观众留下深刻印象。例如，在 2016 年上映的日本动画电影《你的名字》中，以角色为轴心模拟摄影机旋转拍摄的效果，将二维动画的表现能力完美呈现。在此镜头中，时空和情感交融，产生了强烈的画面空间审美感受，情节也随着故事的发展抵达高潮，如图 1-5 所示。

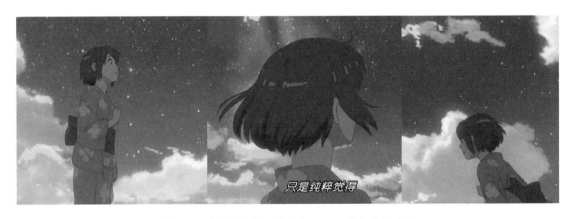

图 1-5　《你的名字》（日本，2016 年）片段截图

在动画电影《疯狂约会美丽都》中，祖母和孙子完成了一天的骑车训练回家后，两人围坐在圆桌旁，祖母伸手拿过铁塔底座，放在圆桌中间的时候，围绕铁塔一周的旋转效果，使整个房间跟着旋转360°，祖母"叮"的一声敲响铁塔并转动自行车轮圈，瞬间影片的叙事节奏被激活，并与整个生活气息浓厚的房间画面交相呼应，将祖孙二人的生活状态营造得温馨而安宁，如图 1-6 所示。

二维动画的旋转镜头有着极大的制作难度，但画面效果独具魅力，而三维动画技术可以相对轻松地实现镜头和人物的旋转效果，因此，也产生了大量由三维技术支撑的二维创作。技术的进步为我们带来了实现理想的更多可能性，但基础传统的造型设计仍是必不可少的。在二维动画中，人物的旋转动作需要完美配合镜头的旋转，因此，360°的人物造型尤其关键。当然这种多角度的角色造型并非只是为了配合旋转，它对于我们在不同场景和画面的动作设计都是必需的重要参考。

本节可跟进本教材 P149，7.1 节的同步练习。

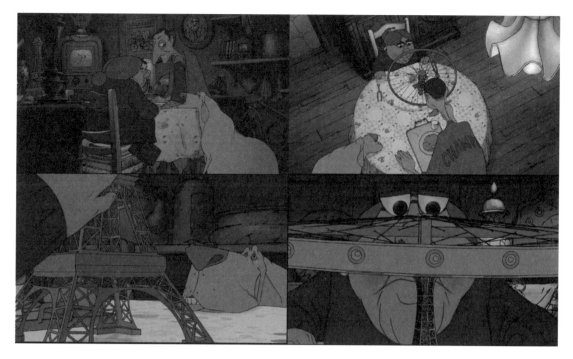

图 1-6　《疯狂约会美丽都》（法国，2003 年）片段截图

1.1.2　高（宽）度关系图

在多个角色表演中，一个角色与其他角色发生肢体接触或交流时，除了转面图，角色之间的比例关系图，如高（宽）度关系图也会起到有效的制约作用。在高（宽）度关系图中，所有的角色都会被放在一起，按照等高线的比对方式展示出来。这样我们就能明确它们之间的大小、高度、宽度的差别，这一切都会成为创作团队在进行所有场次和镜头操作时的严格标准。

不光是角色之间，角色与环境要素之间也是如此，例如高楼大厦、汽车、树木等。详细的角色高（宽）度关系图是标准化制作的重要参考，图 1-7 ～图 1-9 展示了《钢铁巨人》中的多个角色、交通工具、建筑、道具等的高度和宽度比例。

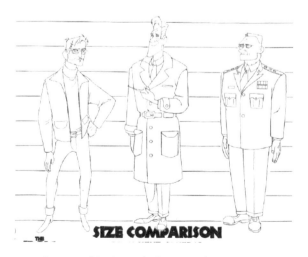

图 1-7　《钢铁巨人》中男性角色的比例关系

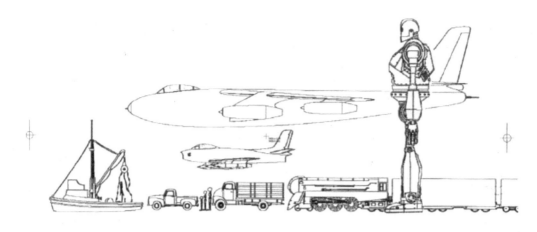

图 1-8 《钢铁巨人》中巨人和各种交通工具的比例关系

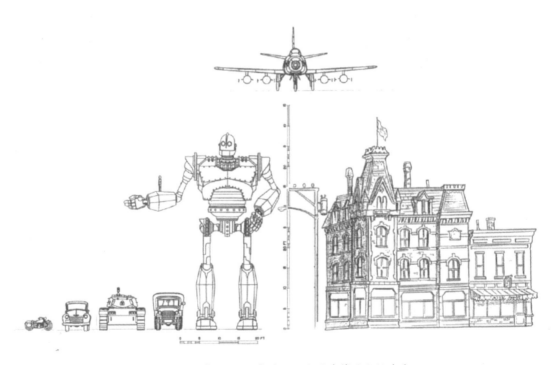

图 1-9 《钢铁巨人》中巨人与楼房等的比例关系

动画从设计到制作是各个环节共同衔接完成的。动画角色手册就像角色的视觉展示说明和执行标准，它是团队创作和制作的共同参照，目的是让创作团队在进行创作时没有盲点，降低出现错误的概率。

本节可跟进本教材 P150，7.2 节的同步练习。

1.1.3 等高线

在《动画角色造型卷 1：草图创意、变化、情绪方法论》中我们学习了如何运用体块来绘制不同角度的角色，其中就讲到了角色保持其造型特征的方法——运用等高线。基本的方法是：在一些关键位置设定等高线（水平直线），例如在头顶、下巴处的等高线即可将头的高度固定下来，在其他的角度也会让角色的头部保持在这个规定的等高线内。采用相同的方法确定其他位置的等高线，如图 1-10

和图 1-11 所示。一个角色在完成标准的三视图和多视图时，等高线如同标尺的作用，保证角色比例的统一，方便我们完成角色多角度的造型。

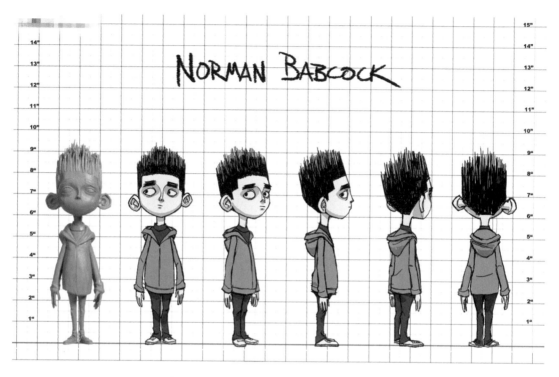

图 1-10　《通灵男孩诺曼》（美国，2012 年）的角色标准造型图

图 1-11　《猫城 2》（匈牙利，2007 年）的角色标准造型图

　　泰山的全身造型结构图（图 1-12），以一个头长为划分标准，用等高线标出下巴、胸腔、腰、脚踝等关键位置，而第 4 个和第 5 个头长的位置恰好是大腿和小腿结构相对居中的位置，手的底端位于第 4 个头长处。由于创作团队的创作习惯与角色创作的难度不同，角色创作的需求也会不尽相同。基于泰山造型的特殊性，在动画电影《泰山》中，也有类猿人泰山蹲姿造型的多角度视图。在如流水线一般的动画制作过程中，标准的多视图更有助于进行不同环节工作人员之间的沟通。如果只是一个短片的制作，多角度视图可能不需要完全恪守规矩，在很多的创作草图中，各种情景动作已经将角色的多角度造型呈现出来了，但是可以肯定的是越精细的前期设计对于中后期制作的帮助会越大。

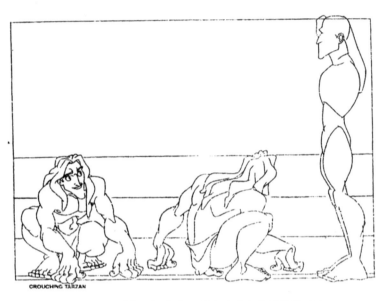

图 1-12 《泰山》中泰山蹲姿造型与站姿造型对比

1.2 结构解析图

　　动画角色涵盖了现实生活中甚至之外的任何创作者可能想象到的形象，它们千奇百怪，形态各异。对于角色的形体塑造，可以说是没有既定规则的。角色造型在一开始创作出来的时候通常是富含创作者某种目标性很强的主观想象特征的，例如人猿泰山。被大猩猩抚养成人的泰山虽然具有人类的骨骼形体结构，但又有很多猩猩的行为特征，因此，在体态表现上会呈现"类猿人"的特色，如图 1-13 所示；再如拟人夸张类角色米老鼠，它是一只老鼠，具有老鼠的基本形体，却能够像人一样穿衣、走路、说话，如图 1-14 所示。不得不说，这些造型的概念设定阶段就给予了角色与众不同的特性，然而这些造型的基础仍旧是角色的结构。

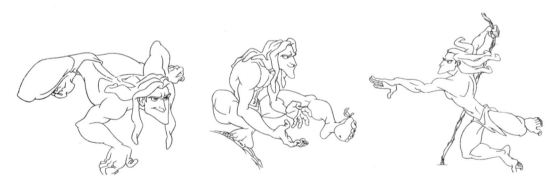

图 1-13 《泰山》的角色体态表

　　通过上面的案例分析可以发现，我们更容易在角色的结构造型中观察到角色的独特之处，而这对于创作者来讲是探索造型奥秘的最佳方式。同时，角色的结构分解更方便后续人员清晰了解和应用。而只有线条的造型虽然完整，但细节也会干扰后续人员（例如原画设计师或中间画人员）对角色的整体判断，明确的角色形体结构解析图可较好地避免这些问题的发生。

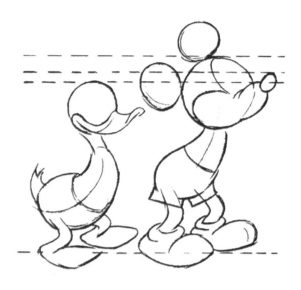

图 1-14　《米老鼠与唐老鸭》中的角色结构表

图 1-15 和图 1-16 为《泰山》的形体、头部、表情的结构解析表。

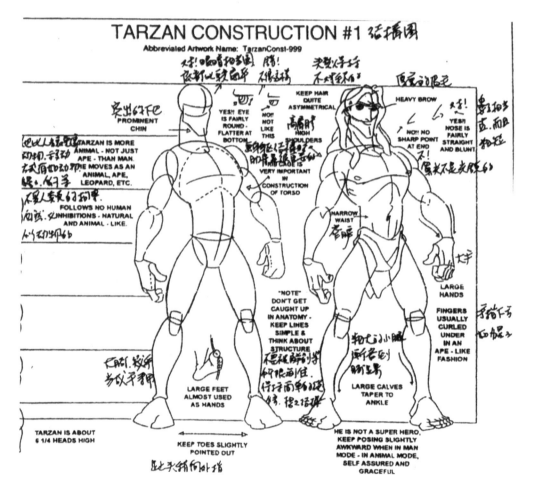

图 1-15　《泰山》的角色造型结构解析表

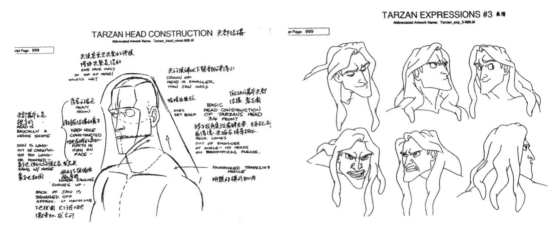

图1-16 《泰山》的表情及头部结构解析表

如图1-17和图1-18所示，身材玲珑的珍妮、矮短的可爱父亲，两个角色的造型结构被详尽分解。而图1-19为《花木兰》中的角色李翔的头部及五官等的结构解析表。

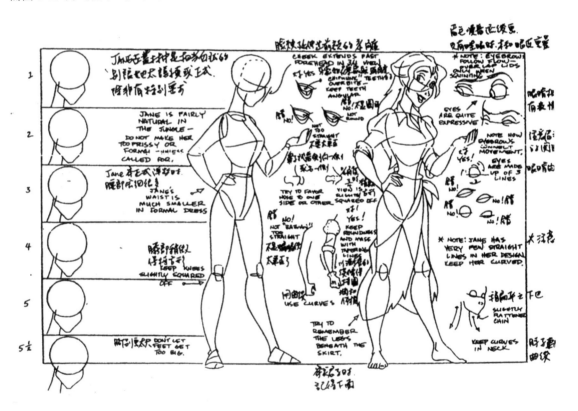

图1-17 《泰山》中珍妮的结构解析表

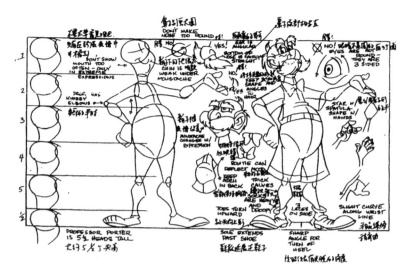

图 1-18　《泰山》中珍妮父亲的结构解析表

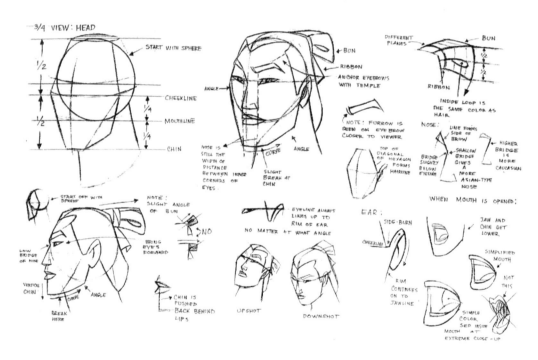

图 1-19　《花木兰》中李翔的头部结构解析表

皮克斯动画工作室的动画指导 Jude Brownbill 曾说："我认为当要绘制动画人物角色并抓住角色的性格特征时，我会尽力寻找角色设定最原始的草稿，并确保动画师能够接触到草稿图，这样他们就可以反复琢磨，从草图中寻找依据和灵感。"在她的团队创作《赛车总动员》时，他们保留了原始草图以便在电影制作中作为参考。结构解析图的作用如同线路板的线路剖析图，它从整体解析了角色之所以如此呈现的基本原理，又用更多详尽的局部细节向我们证实这一角色被生动创造并具备活力的真实过程。除了帮助团队成员去理解角色以怎样的结构关系呈现，通过结构关系组合创造出有生命的角色、用夸张的动画语言演绎角色更是我们乐此不疲的真正原因。

本节可跟进本教材 P151，7.3 节的同步练习。

1.3　角色体态手册

　　角色在纸面上的创作阶段包括了基本形体概念的产生、草图、成型、变化调整等，在这个过程中，我们发现了很多新的可能性，并形成了独具一格的角色造型。有了这些基础的设定后，角色就像一个个蠢蠢欲动的小种子，在饱吸了露水之后期待破土而出。此时，角色喜怒哀乐的五官及表情，已经迫不及待地开始表演了。蓄势待发的肢体已经不满足于只是摆个姿势或试个镜头，它们准备好了把自己的表演能力全部呈现在观众面前，如图1-20所示。除了标准造型，角色生动性的呈现还需要多方位情态肢体语言的展示。

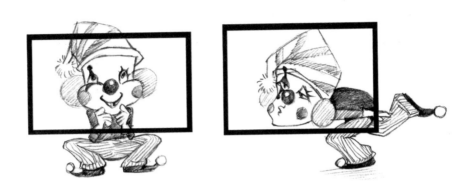

图1-20　画框内外的小丑

　　角色的肢体语言是角色表演性能的重要指标。它们通过肢体的表现力来与导演沟通，在一定程度上，角色的肢体语言其实就是创作者创造和不断调整角色造型的重要环节。通过角色的体态手册，我们可以在相对概念化、平面化的视觉造型之后看到角色的性格特质、不同情绪或者情景下的状态。有时我们也会简单地称这一环节的角色造型设计为"姿态"或"动作"，它同标准造型相比更加随意，但更具创造性。如图1-21所示，一个自负高傲的形象跃然纸上。创作者在这个环节会尝试打开所有对角色的想象，设计各种环境因素刺激角色发生的反应，并在纸上呈现。角色的体态手册是角色更加生动灵活地立体呈现。如图1-22和图1-23所示，在制作正式的影片之前，我们可以看到一个活泼、可爱的都市潮流女孩，还有一只灵通可爱的小狗。

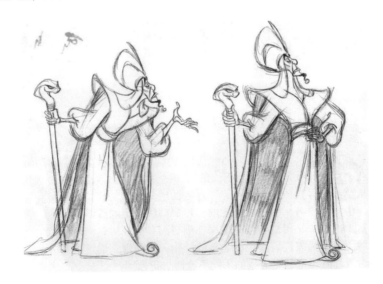

图1-21　《阿拉丁神灯》中的角色设定

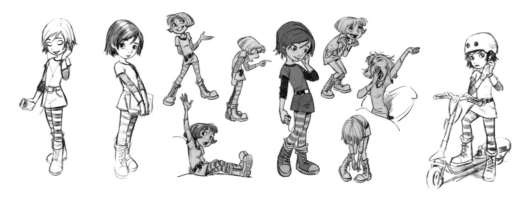

图 1-22　《闪电狗》（美国，2008 年）中的角色设定一

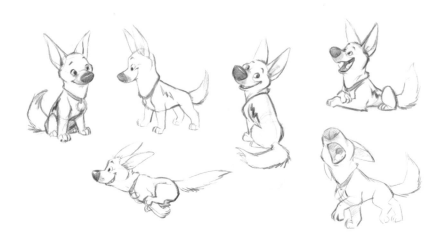

图 1-23　《闪电狗》（美国，2008 年）中的角色设定二

　　《赛车总动员 3》的美术设计师 Jay Shuster 坦言："在进行粗略的 3D 模型开发之前，我们充分地利用了 2D 草图来展示角色的灵魂。而抓住角色灵魂的方式就是以我们 2D 部门最优秀的解释功力和绘图功力为建模团队提供平剖图，包括车辆的侧面、顶部、前视图和后视图。然后，他们把全部侧视图放入计算机，并开始制作 3D 模型。"我们在动画电影中看到的流行、炫酷的 3D 动画都需要精彩的 2D 概念设计作为前期铺垫，如图 1-24 和图 1-25 所示。

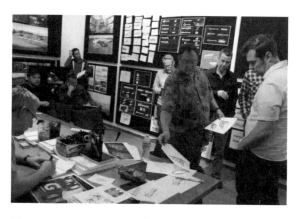

图 1-24　John Lasseter 指导团队创作《赛车总动员 3》

图 1-25 　《赛车总动员 3》中的角色设定图

　　角色体态手册的详尽程度与影片的创作内容、剧情发展密切相关。然而，无论是短片创作还是长片创作，角色体态手册的要求基本一致，即充分完善角色。这些生活化、情绪化的体态表现将角色多方位诠释，也让角色距离我们的"生命幻象"更近了一步。

1.3.1　影响体态设计的要素

　　角色体态手册的设计可以从角色体形、性格、情绪等方面的考量进行。

1. 体形与体态

　　不同角色高矮胖瘦的体形各有优势与局限，而这种体形也会产生具有符号特征的角色。通常我们认为，胖子行动迟缓，瘦子弱不禁风，高个子习惯俯视，矮个子被迫仰视。体形的差异会产生许多不同的趣味对比，而体形也会让角色产生有趣的功能设定。

　　由此出发，我们继续扩建《动画角色造型卷 1：草图创意、变化、情绪方法论》中创作的小丑团队。例如，我们设定了高个子 T、矮个子 R 和胖子 B，如图 1-26 和图 1-27 所示。不妨也通过角色体形的对比性插图来设计更多形体差异鲜明的角色和体态，这种创作过程总是其乐无穷的。

图 1-26 　高与矮的对比（高个子 T 和矮个子 R）

图 1-27 胖与瘦的对比（高个子 T 和胖子 B）

2. 性格与体态

在情节性特征突出的动画作品中，核心 CP 角色的性格通常具有典型的"动""静"两极特征。例如，一极是活泼多变的，总是在想、看、变；而另一极是沉稳固定的，它们不苟言笑、不爱表现。在两类不同性格的角色体态中，我们会看到体态变化幅度的差异，通常"动"的一类动态幅度大且夸张，"静"的一类则幅度小、变化少。

例如，在动画电影《魔发精灵》中的公主波比是一个活泼乐观、爱唱爱跳的小精灵，而怪人布兰却是一个脾气暴躁的悲观主义者，影片从色彩到体态造型都让我们感受了两位反差角色所产生的戏剧张力，如图 1-28 所示。

图 1-28 《魔发精灵 2》（美国，2020 年）的海报

　　动画电影《飞屋环游记》中，如阳光般的妻子艾丽，体态动作轻盈、灵巧，变化幅度大，相比之下，卡尔则沉稳、冷静，体态动作略显僵直、笨拙，变化幅度小。两款不同造型和图案特征的专属沙发恰到好处地映射了两位角色的个性特征，如图1-29所示。老卡尔在心爱的妻子艾丽去世后，生活变得灰暗、无趣，他也更加执拗、古板，每天都吃一样的早餐，过着一成不变的日子。8岁少年罗素以闯入者的身份出现，如同偶然照进卡尔灰暗世界的一道光，亮丽、刺眼。一趟阴差阳错的理想之旅将两个人捆绑在了一起，如图1-30所示。罗素热情、开朗、话题不断，而老卡尔则倔强、生硬、孤僻，两个角色以迥异的体态变化幅度彰显着不同的个性特征。

图1-29　《飞屋环游记》（美国，2009年）中的艾丽和卡尔

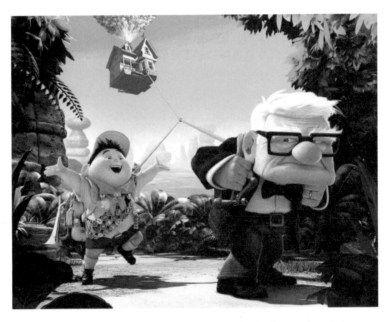

图1-30　《飞屋环游记》（美国，2009年）中的罗素和卡尔

　　我们继续尝试马戏团小丑的角色设计。一对反差极大的核心角色，一个天生乐观，一个生性悲观，如图1-31所示。小丑R乐观开朗，对什么事情都充满莫名的信心，因此，它的体态幅度总是大开大合；而小丑W则相对沉默，喜欢摆臭脸，体态幅度小而内敛。这对小丑角色天壤之别的个性，正是后续情节发展的重要铺垫。

图 1-31　乐天派小丑 R 与个性派小丑 W

　　正直和猥琐也是我们经常接触到的反差性角色的性格。猥琐小人内心阴暗、诡计多端，通常会表现出四处瞄看、鬼鬼祟祟的样子。让我们想象一个反面的角色，它与前面的小丑角色在同一个小丑团队中，它尖酸刻薄、自私自利，总有坏主意，我们给它取名 S。在《动画角色造型卷 1：草图创意、变化、情绪方法论》中我们已经在基本造型上给予了它形体上的特征，而在体态的创作上就可以再进一步，将角色的正邪较量形态继续深化。这个角色与圆润的乐天派小丑 R 相比，以相对尖锐的三角形为基本设计元素，例如它有着尖尖的脸型和胡子，三角形的眼睛和靴子等，在体态表现中也偏向蜷缩、自负、强硬，如图 1-32 所示。

图 1-32　鬼鬼祟祟的小丑 S

　　动画电影《花木兰》中，匈奴首领强壮而野蛮，因此在体态上僵硬阴邪、充满威胁；将军体态健硕，气宇轩昂；皇帝神秘、优雅、稳重；选妃考官则圆润、肥胖、严肃。创作者探索中国文化时，对中国文化意识的拿捏并非十分到位，但在视觉造型的体态呈现上，角色各异、手法娴熟，值得我们借鉴学习，如图 1-33 所示。

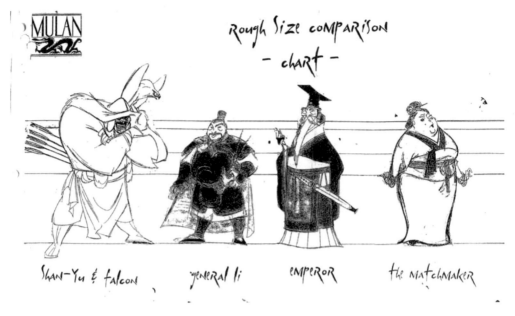

图 1-33 《花木兰》（美国，2004 年）的角色设计

3. 反差与体态

通过上面的讲述我们得知，一般角色都是具有形体和性格典型性的。然而，上述情况也并非绝对，例如，反差设定就是一种另辟蹊径的巧妙设计。有趣的反向处理会增加角色的张力，如图 1-34 所示，本应行动笨拙的胖子却心怀美好，矫健轻盈、翩翩起舞；弱不禁风的女子却力大无穷、体态彪悍。这些反向的处理手法会超越常规，增加了角色的丰富性。我们可以在一开始就有这种矛盾性的设计，也可以在恰当的时候翻转个性，都会收到很好的效果。

图 1-34 轻巧的"胖子"和强悍的"女汉子"

意想不到的变化是"有趣"的开始，例如，动画电影《十万个冷笑话》中拥有健美肌肉身、超萌可爱脸的哪吒，软萌的声音配上这彪悍的身型，让人拍案叫绝，如图 1-35 所示。

图 1-35　《十万个冷笑话》中的哪吒

　　在基础造型设计中，我们通过视觉元素体现这种特征，而在体态造型设计时，我们会尝试着将角色的这种矛盾性以更立体、全面的方式展现，角色关系的插图是一种很好的形式，图 1-36 为《无敌破坏王 2》中最终修成伴侣的奇葩 CP 角色，小个子男生快手阿修性格温和、人缘好，而女性军人卡尔·霍恩身材高大、冷漠暴戾。故事中卡尔·霍恩一开始十分反感阿修，但却在执行任务的过程中两人互生爱慕。虽然影片并没有出现两人婴幼儿时期的情节，却在概念设定阶段趣味性地呈现了两人天生性格迥异的画面。

图 1-36　《无敌破坏王 2》中的快手阿修和军人卡尔·霍恩的婴幼儿角色设计

　　从反差性出发，一对偶然间产生碰撞的搭档诞生——资深而有洁癖的造型师和邋里邋遢的原始女孩，如图 1-37 所示。或许我们可以想象这个有点儿娘娘腔的造型师有着强大的设计和改造欲望，但一开始他对这样一个原始的造型充满了各种嫌弃。当然差异极大的两个角色在一起也会产生诸多的笑料，没准这么一个邋遢的女孩在他的改造之下能成为"明日之星"。

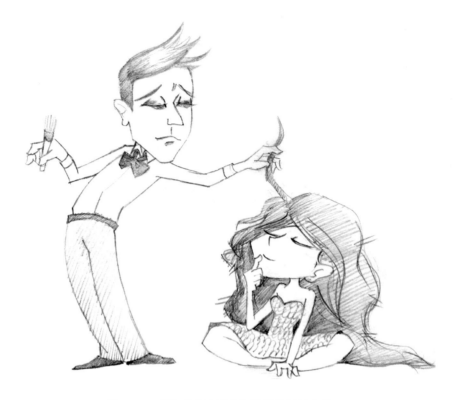

图 1-37　有洁癖的造型师和邋遢的原始女孩

　　反差个性会给观众带来意外的惊喜，但也有可能产生超越预期的反面效果。例如，《喜羊羊与灰太狼》中端着平底锅的红太狼将主导家庭大权的女性形象无限放大，动不动就拿平底锅打丈夫的头。而事实上，对于有着模仿欲望的儿童群体来讲，不分青红皂白的暴力行为确实在行为及意识引导中产生了令人汗颜的负面影响。通常来讲，作品令人不悦通常会涉及不合时宜的观看内容，例如，儿童动画片中出现的不良信息和导向等。因此创作时要尽量避免出现令人不悦的设计。在尝试角色的多种可能性变化时要考虑到受众群体的特征，例如，作品受众群为儿童、青少年还是成年人，由于群体的认知水平不同，内容的倾向和幅度有着极大差别。例如，电视动画片、广播剧、动画电影遵循明确的分级制度主要就是从受众群体的接受能力进行的限制。

　　从审美的角度来看，令人不悦的设计更多的是由于风格的把握不当或创作能力的欠缺导致的。创作者多样的风格能够获得受众的欢迎和市场的认可，通常是因为这种风格有着独有的魅力。然而，谁又能预测观众是否能够接受各种我们既定的思想中"令人不悦"的角色呢？鬼才导演蒂姆·波顿因其早期动画短片 Vincent 的风格阴郁、黑暗，被迪士尼公司高层认为不宜于儿童观看而被封杀，如图 1-38 所示。然而延续其风格的后期作品如《剪刀手爱德华》《圣诞夜惊魂》《僵尸新娘》等却取得了巨大的成功，蒂姆·波顿因其"诡异黑暗"风格而独树一帜。

　　若所设计的作品需要投放到市场并需要接受观众的检验，作品就要尽量明确目标受众群，充分考虑受众的接受程度。若作品是个人的创作和表达，坚持自我的风格也是无可厚非的。好的设计需要毅力去坚持，更需要持续的创造力让作品日臻完善。

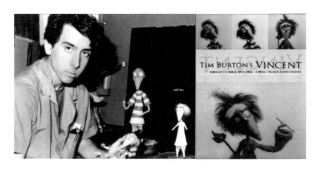

图 1-38　蒂姆·波顿和他的动画短片 Vincent

4. 情绪与体态

情绪与我们的感受息息相关，角色通过情绪的表现向观众展示其喜怒哀乐，并推动情节的发展。我们可以感受到，情绪高涨时，角色的反应是机警、灵敏、张扬的，角色身体的每一个细胞几乎都是活跃的；情绪低落时，角色通常是机械、迟钝、低沉、消极或者无精打采的。一个角色的多种变化会直接反映在需要更多表现的角色体态手册中。

通过角色形体的弹性变化可以反映情绪的一般特征，例如，情绪高涨的状态，形体弹性大，柔软度好，看上去相对舒展；而相反的低落情绪状态则形体弹性小，看上去硬邦邦的，即使不是全身僵硬，也会有局部的动态线呈现紧绷或者缺乏弹性的状态，如图 1-39 ～图 1-41 所示。

本节可跟进本教材 P152、153、154，7.4 节～ 7.6 节的同步练习。

图 1-39　《无敌破坏王 2》（美国，2018 年）的角色概念设定

图 1-40　高涨的情绪和低落的情绪

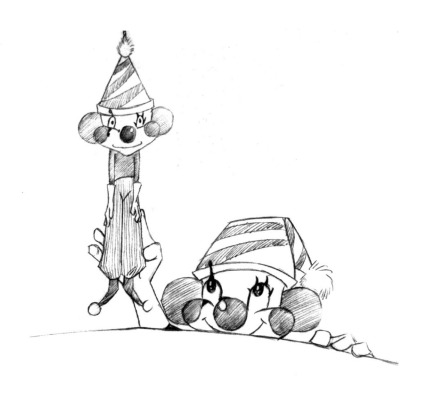

图 1-41　我和我的木偶角色设计

1.3.2　体态魔法棒——动态线

　　尝试在表现某种角色体态时，先给予角色一条连贯的动态线，然后让所有的局部都在动态线表现范围内取舍。此时你会发现，动态线给了角色一副骨骼，这副骨骼给了角色不可估量的表现底气，给予了角色强烈的力量感，从而表现出强大的冲击力。图 1-42 为《超人特工队》前期概念图，平面化的色块体现超人的力量感和速度感，而角色整个体态的动态线清晰可见，利用动态线的体态设计总是具有视觉和感受的说服力的。

图 1-42　《超人特工队 2》（美国，2018 年）的前期概念图

让图形具有表现力莫过于给予其力量，如拉弯或者紧绷，这让图形的张力得以展现，动态线因此而产生。如图 1-43 和图 1-44 所示，动态线以弯曲或拉直的状态体现着力量感。

图 1-43 形体弯曲的力量感

有规划的动态线强调动态的连贯性，避免了绘制角色时的琐碎感和断裂感。一气呵成的角色动态线通常给人的印象深刻，如图 1-45 所示；缺少动态线规划的角色体态则容易看上去松散无力。

图 1-44 形体紧绷的力量感　　　　　　　图 1-45 "紧张"让动态线绷直

1.3.3 动态线的类型

容易产生强烈吸引力的动态线有着不同的形态，例如，C 线、S 线、直线等。

1. C 线

C 线是典型的受力线，它看上去有点儿像弓箭被拉弯的弦，拉得越满力量越强。角色的身体形态也会在力的作用下呈现这种变化，此时可以将人表现为弓弦被拉弯的状态。再比如，令人感觉恐惧或者震惊的事物突然出现、预备追逐对象的发力（图 1-46）等。

C 线的力点可以自由变动，这种变动取决于力的方向。不同的力点位置会给角色的动作带来丰富的透视变化和情态特征，如图 1-47 所示。

图 1-46　动态 C 线示例

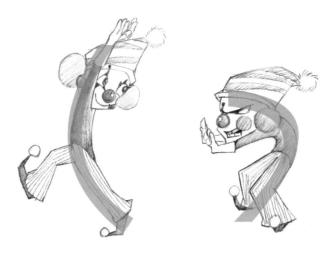

图 1-47　力的方向和动态

　　动画中运用了动态进行角色体态设计的角色比比皆是，例如在动画电影《疯狂约会美丽都》中的餐厅服务员，如图 1-48 所示。

图 1-48　《疯狂约会美丽都》（法国，2003 年）中的餐厅服务员

再如，动画电影《凯尔经的秘密》中身体可以无限弯曲、动如流水的森林精灵阿诗琳，如图 1-49 所示。

图 1-49　《凯尔经的秘密》（法国，2009 年）中的阿诗琳

2. S 线

相比 C 线，S 线要优雅、温和，它没有 C 线这么强的力量感，但它却更富于变化。所以，C 线体现力量一气呵成的效果要比 S 线强烈，它所传递给人的是一种紧张的情态，而 S 线需要配合角色的所有身体部位共同来表现，例如，兴高采烈的舒展姿态，如图 1-50 所示。

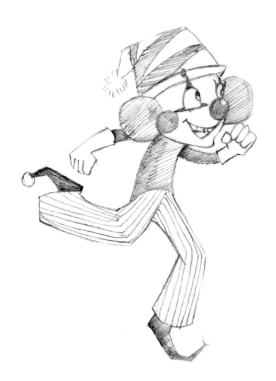

图 1-50　动态 S 线示例——手舞足蹈的小丑

当然在 S 线的动态中，我们还需要在局部继续利用 C 线动态的优势与 S 线配合，共同体现其体态的丰富性和完整性。因此，S 动态线的一气呵成特征依旧鲜明，只是这种体态更强调变化与对比，如图 1-51 所示。

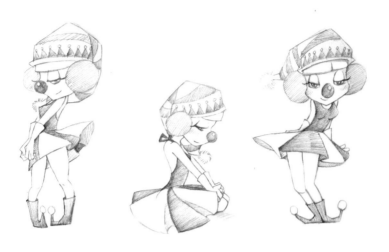

图 1-51　妖娆的身材和妩媚的姿态

3. 直线

相较于 C 线和 S 线，直线似乎是最没有情态的，例如躺平的直线。然而实际上在很多情形下，它也是最强烈的动态线。例如，我们让角色倒立、单腿站、单手倒立等，它的紧绷力量感与曲线的张力不相上下，如图 1-52 所示。

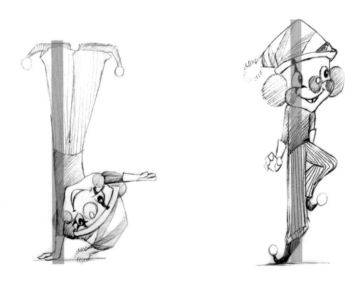

图 1-52　直线动态线示例

我们可以尝试更多直的动态线，例如适度倾斜的直线，如图 1-53 所示的动态很好地利用了直线的特点。这些倾斜体现了例如角色被现实吓倒、身体绷直倾斜；或者突然的不平衡与努力保持平衡的状态；再如用力推重物动态中的身体绷直等体态。

倾斜的直线也是绷直的线条，刚正不阿，绝不屈服。

图 1-53　倾斜的直线动态线示例

1.3.4　动态线运用

1. 规划动态线

除了上面讲解的 C 线、S 线、直线，我们还可以尝试其他类型的动态线，例如 T 线或 L 线等。如图 1-54 所示，两个角色的设计具有 C 线和 L 线的特征。对于动态线的分类并无标准，对动态线的理解和应用是因创作者而异的，只要这些动态线简洁明了，能够体现较好的动势即可。它们的目的都是一致的，就是让角色体态更具张力和情态效果。

图 1-54　C 形和 L 形动态线示例

继续在你的草稿本上不断尝试，让直线倾斜、让直线弯曲、让曲线再大幅度弯曲、一条弹性自如的 S 线……把这些作为你想象一个体态前的草稿规划。因此，无论是倾斜的直线，还是各具形态的曲线都能让你想要表现的动态角色产生不同的体态。你会发现这是一根神奇的魔法棒，它具有无穷的魔力，可以产生你的思维定式中所没有的动态。好好利用这根神奇的魔法棒吧！

2. 局部与整体

我们观察动态线一般从整体出发，从头顶至足底的整体状态。局部的形体是整体的一部分，因此，在整体动态线的主导作用下，局部的动态线需要辅助整体动态的表现。例如，我们时常在处理体态时，上身和下身是重点，胳膊的形态便是辅助形态。辅助形态既要合理又要有自己的表现力。

例如，在用力奔跑时，身体呈现大 C 线的预备动作，胳膊 C 线形态也较好地配合了整体动态特征，表现出蓄势待发的奔跑姿态，如图 1-55 所示。此时，你是不是会联想到更多配合形体动态的胳膊动态呢？不妨尝试将它们画下来，例如上举、横举、侧举等。

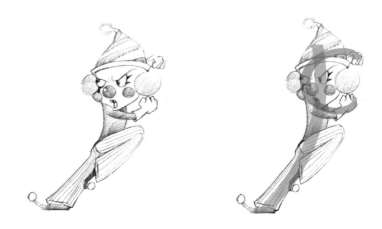

图 1-55　形体的 C 线和胳膊的 C 线配合的示例

相反，一些僵硬、累赘的局部姿态则是阻碍体态表现的形态。例如，奔跑时僵直下垂和"锁定"的手臂，如图 1-56 和图 1-57 所示，除非是刻意如此表现，否则就会看上去像是局部出了问题或者像是被施了魔法。

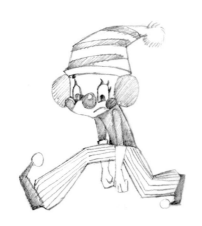

图 1-56　缺乏生气而下垂的手臂

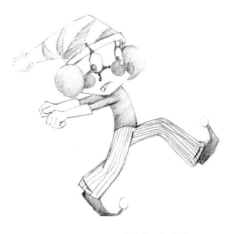

图 1-57　被"锁定"的手臂

　　从动态线规划出发,形体的体态特征应该是这样的,整体动态线突出,局部动态线恰到好处地配合。这就像是一台戏剧，主角与配角的设计主次分明、相得益彰，如图 1-58 所示。

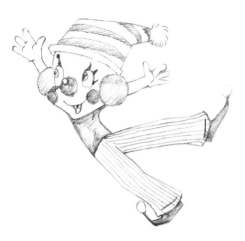

图 1-58　"自由"体态设计

　　在复杂的体态表现中，有时会出现多条动态线交汇。恰当处理整体与局部的关系会让观众直观感受到角色的情态，你精心规划的动态线不留痕迹地没在了生动的角色体态之中。

　　本节可跟进本教材 P155，7.7 节的同步练习。

第 **2** 章

角色手册：服饰与道具

　　本章我们将学习角色的服饰与道具的类型、设计原则、设计方法，通过角色定位、角色个性、角色表征、角色衍生等多方面的关联设计，增加角色造型呈现与情态表现的更多可能性。

　　本章所需学时：8 学时（讲授：4 学时；实践：4 学时）。

2.1　角色服饰

　　服饰的规划与设计是动画角色设定中的重要组成部分。无论角色呈现什么样的形状、什么样的动态、什么样的情绪，服饰都会是与角色融为一体的视觉元素，而服饰的外在风格又渗透着角色的个性与嗜好。对于服饰的想象通常是与角色的想象同步进行的，例如，角色处于不同场合、不同情景、不同情绪时，服饰都会因为需求不同而发生变化，角色明确的服装造型也成为诠释角色个性或预示情节发展的重要因素，如图 2-1 所示。

图 2-1　《无敌破坏王 2》（美国，2018 年）的角色概念设定图

2.1.1　角色服饰类型

　　一般来讲，根据剧情需要、影片风格、民族习惯、时代背景、角色性格及所属人群的不同，服饰的设计有着不同的表现特征和创作要求。

1. 日常生活类服饰

　　日常生活类服饰是影片中最常见的服饰，它呈现了角色生活中本真的样子，如家居服、外出服、运动服、校服等。一个角色日常的着装与角色年龄、性格、职业、爱好有着密切的关系，是我们最熟悉的服饰类型，如图 2-2 所示。

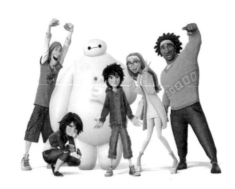

图 2-2 《超能陆战队》中几位主要角色的日常服饰

2. 科幻功能类服饰

在超现实科幻类题材动画中，角色服饰通常超越常规、个性十足。媒介、信息、科技、先进机械等内容的融入，使服饰除了能彰显角色的个性，还能强化其功能性。能让动作更加灵巧、方便的紧身衣，能服务角色执行任务的各种机械，甚至服饰的材质与质感都会被着重表现。图 2-3 为《超能陆战队》中人物的服装设计，现代、活力、前沿科技与功能完美融合在服饰之中。

图 2-3 《超能陆战队》的变身服装充满了科技感

3. 魔幻唯美类服饰

魔幻题材动画片的服饰同样充满了各种想象元素。在这一类题材的动画片中，服饰的视觉呈现与影片主题完美契合。例如在《小马宝莉》等少女喜欢观看的动画作品中，人物服饰的设计充满了少女所热衷的花边、蝴蝶结、层层叠叠的裙摆、充满象征意义的图案、飘逸多彩的头发等，如图 2-4 所示。

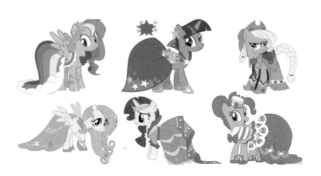

图 2-4 《小马宝莉》中各种小马的服装造型

4. 民族风格类服饰

不同地域的人群有着不同的生活习惯和着装特色，有的喜欢色彩艳丽、图案繁复，有的喜欢简约、仪式感，还有的充满宗教信仰意味。中国的汉服、旗袍，日本的和服，阿拉伯的大袍，苏格兰的方格裙，韩国的韩服，印度的纱丽等都是具有鲜明民族特色的服装类型。服饰是充盈影片画面的核心视觉元素，我们在欣赏动画作品时，民族服饰为所表现的异域故事带来了不同风味的视觉盛宴。下面分别选取了不同国家动画片中具有代表性民族服饰特征的范例进行展示。

动画电影《生命之书》中的服装融合了墨西哥民族服饰和斗牛士的服装特色，如图 2-5 所示，影片的服饰特色为影片的审美风格定下了特别的异域基调。

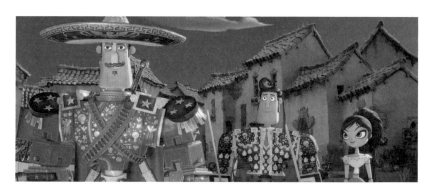

图 2-5　《生命之书》（美国，2015 年）的服饰设计

日本系列动画片《犬夜叉》（图 2-6）、动画电影《千与千寻》（图 2-7）、《千年女优》（图 2-8）等的服饰多以日本狩衣、和服为原型，日式和服通过动漫的传播让全世界对其文化有了深刻的印象。

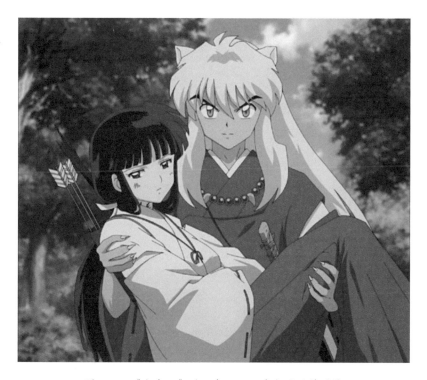

图 2-6　《犬夜叉》（日本，2009 年）的服饰设计

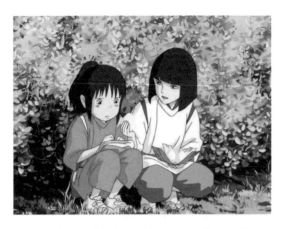

图 2-7 《千与千寻》（日本，2002 年）的服饰设计　图 2-8 《千年女优》（日本，2002 年）的服饰设计

　　韩国动画片《长今之梦》（图 2-9）、印度动画片《印度神明》（图 2-10）、非洲风情动画片《叽哩咕与女巫》与《叽哩咕与野兽》（图 2-11）、北非及波斯风情动画片《阿祖尔和阿斯马尔》（图 2-12）、阿拉伯特色动画片《阿拉丁与神灯》（图 2-13）、爱尔兰风格动画片《海洋之歌》（图 2-14）均在服饰设计中体现了相应的民族特色。

图 2-9 《长今之梦》（韩国，2005 年）　　　　图 2-10 《印度神明》（印度，2012 年）
　　　中的服饰是传统韩服　　　　　　　　　　　　中的印度服饰

图 2-11 《叽哩咕与女巫》与《叽哩咕与野兽》（法国、比利时、卢森堡，1998 年）中的非洲服饰特征

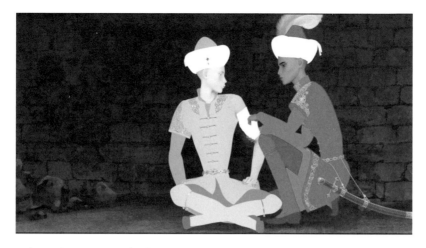

图 2-12　《阿祖尔和阿斯马尔》（法国、西班牙、意大利，2006 年）中的北非及波斯服饰特征

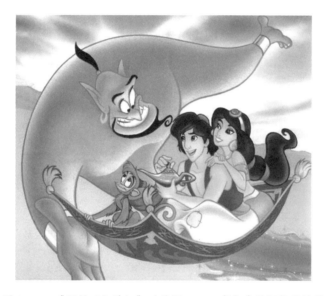

图 2-13　《阿拉丁与神灯》（美国，1992 年）中的阿拉伯服饰

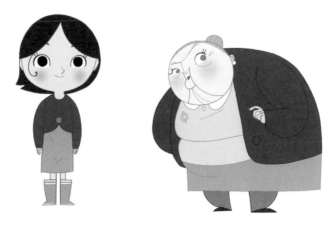

图 2-14　《海洋之歌》（爱尔兰，2014 年）中的爱尔兰特征服饰

2.1.2 角色服饰设计原则

1. 综合考虑影响因素

根据动画剧情需求和角色定位，对角色进行服饰设计，通常需要考虑以下因素：角色的性格、角色的职业、角色的社交需求、角色的差异等。

（1）角色的性格。

可以说服饰是角色个性的最直观外在的表现。例如，性格严谨的公务员通常是西装革履，而酷帅的滑板少年则经常穿着牛仔裤配 T 恤衫，爱美的公主经常穿着层叠的蛋糕美裙，桀骜不驯的艺术家则喜好宽松的棉麻服饰。角色个性是我们进行服饰设计的首要考虑因素，如图 2-15 所示。

图 2-15　对服饰的设计

（2）角色的职业。

在动画作品中可能会出现新潮少年、学生、上班族、职业模特、阿姨、家庭主妇、超人、医生等，服饰是区分这些角色的主要视觉因素之一。根据角色的服饰特点，我们能一眼辨识他的社会角色或者工作性质，从而联想到角色在剧中的定位，如图 2-16 所示。

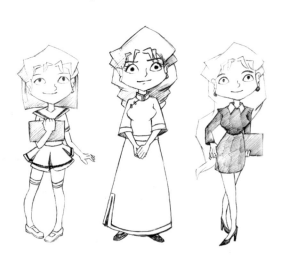

图 2-16　学生、女校学姐、职业女性的服饰设计

（3）角色的社交需求。

不同的社会群体代表着不同生活方式和观念的人，出于社会交往的需求，他们也会去变换服饰与个人定位。动画电影《超人特工队 2》中的弹力女超人选择走出家庭，从家庭主妇转变为拯救世界的超人英雄。根据影片剧情的需求，创作者对其造型的设计做出新的尝试，如图 2-17 所示，而这一身充满束缚感和科技感的服饰也成了影片剧情反转的一大伏笔。

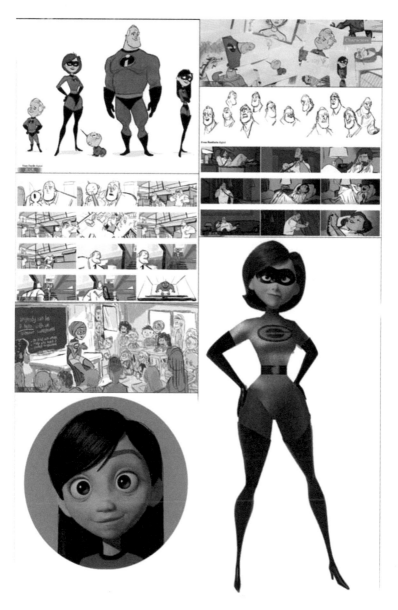

图 2-17　《超人特工队 2》（美国，2018 年）的角色设计图

《超人特工队》中超人全家服装"由蓝转红"的革新让人眼前一亮，而角色的服饰和角色的特异功能完美结合更令人印象深刻。例如，适应妈妈身体弹力变化的面料；可以配合女儿隐身功能的隐形服装；能适应大儿子快速奔跑的耐磨布料。在《超人特工队 2》中变化多端的超人小儿子特异功能曝光，动画对他的服装变化进行了详细的说明，设计师的独具匠心体现了创作者的细腻入微。另外，影片中各式各样超人的聚集，从服饰设计中就给我们带来了一场绚丽的视觉盛宴，如图 2-18 所示。

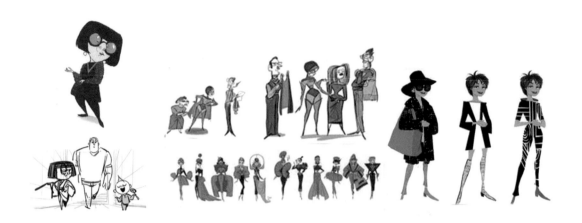

图 2-18　《超人特工队 2》（美国，2018 年）的服饰设计

（4）角色的差异。

在同类人的服饰设计中也可以进行个性差异的对比，这里需要结合角色的体形、性格和生活习惯进行差别化设计。例如，"超级特工队"中的群组成员，如图 2-19 所示，与主角搭配的还有甜美、肥胖的女性，性格低沉的男性，通过想象设计，我们会在同类别角色中演化出各种不同背景、不同喜好、不同体形、不同理想的个性角色。团队的共性与角色的个性，谱写了角色造型设计的典范。

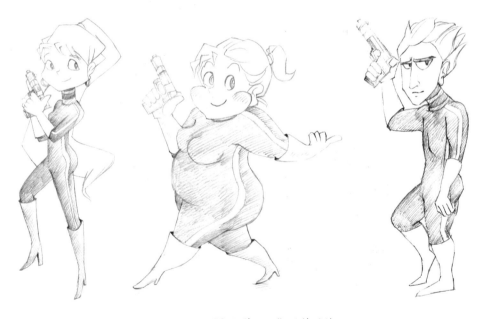

图 2-19　"超级特工队"服饰设计

除了造型上的差异，色彩在服饰设计中的应用也至关重要。通过颜色来区分角色的性格和定位也是非常好的方法，我们将在后文中进一步讲解。

2. 深度融合形式与内容

无论是生活类服饰还是充满想象的科幻类服饰，又或者具有典型地域特色的民族服饰，都需要我们从生活、史料，甚至头脑中寻找服饰的原型，从而让服饰设计贴合角色。在借鉴原有服饰、元素、

资料的时候，素材原型保留多少和创作变化的尺度始终是困扰创作者的难题。如果素材的借鉴和角色造型并不能完美融合，会产生素材堆砌的问题。

法国美术史学家福西永曾言："艺术作品就是利用它本身的形式才得以存在的。"如果对于一个角色或者角色服饰的呈现仅停留在文本的叙述和创作者的想象中，那么他将无法成为一个合格的动画角色。没有外在表现形式的内涵总是空洞而抽象的，但是，当我们拥有了太多可以组装成角色的元素之后，适用的角色形式又变得无所适从。因此，我们需要将所有能够对我们有帮助的服饰元素或者形式与角色的内涵深度融合来做取舍。可以说，创作的过程是一个不断寻找经验并逐步提升的过程，作品的呈现也应该是创作者内在创造力和文化素养的外在表现，风格的形成也是其内在文化底蕴的体现。

蒂姆·波顿的动画作品以其黑暗哥特风格而独树一帜，如《僵尸新娘》（图 2-20）。在他的作品中，夸张变形的角色和服饰等外在形式与内在主题、情节表现浑然一体，所有的物件、元素，甚至图案都是和谐统一的。国产动画代表作《白蛇：缘起》以强烈的民族风格为观众所认可，其中白蛇和青蛇的形象首次以动画的形式呈现，毋庸置疑，影片的角色服饰设计功不可没。如图 2-21 所示，海报中的黑发黑眼、内敛稳重的角色形象、飘逸宽大的服饰呈现了扑面而来的中国味道。

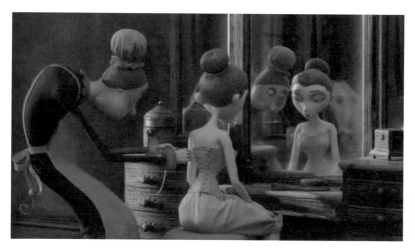
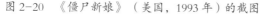
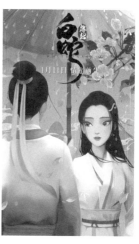

图 2-20　《僵尸新娘》（美国，1993 年）的截图　　　　　图 2-21　《白蛇：缘起》（中国，2019 年）的海报

角色服饰创作的过程需要把握形式与内在的和谐统一，我们应尽量确保创作思路的一致性，并尽力保证形式的表现始终服务于主题的表达和角色个性的体现。服饰在一定程度上正是角色个性或民族精神的外在体现，如果创作过程中能够内外兼修、由内而外、浑然天成，角色的呈现就是成功的。

3. 把握历史与时代特征

不同的历史时期，同一地域的人着装风格也在发生变化，例如，中国古代有先秦服饰、汉服、唐朝服饰、民国服饰等不同历史时期的服装。我们在设计角色服装时，需要查阅大量的文献和实证资料来确保我们设计的服装正确，不会出现历史性的错误。如果出现了这种错误，会被冠以混淆时代或误解文化的头衔，令影片的创作在造型上立不住脚。除非剧情需求，通常在严肃的固定时代背景下的角色服装是不可以有穿越式的随意变动的，符合历史和时代特征是既定题材的创作要求。

图 2-22 为动画片《三国演义》中袁绍、刘备、诸葛亮、曹操、小乔的造型及服装设计，具有典型的中国汉代服装特征；图 2-23 为中国唱诗班系列动画片之一《夜思》的海报，民国时期，旗袍、中山装和西装是复杂的历史背景下具有典型时代特征的服饰类型。

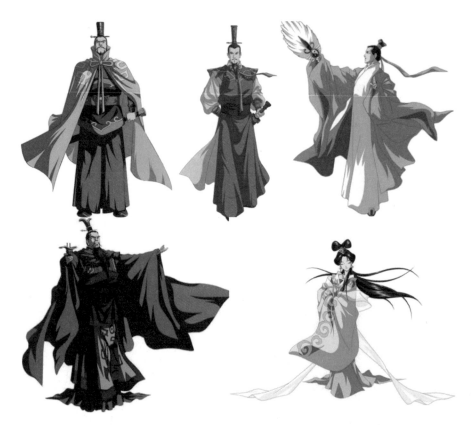

图 2-22 《三国演义》（中国，2009 年）的服饰设计

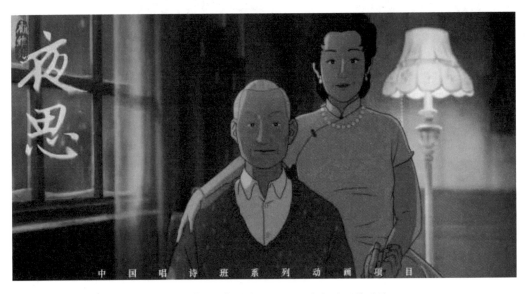

图 2-23 《夜思》（中国，2018 年）的服饰设计

2.1.3 角色服饰设计方法

通过动画服饰类型的分析和服饰设计原则的学习，我们已经对动画角色服饰设计规范有了一定的认知，本小节我们将学习动画角色服饰设计的具体设计方法。

1. 还原与借鉴

"还原"指还原现实生活和历史中的真实场景。我们的大多数故事创作都来源于生活的经验或理想，立足现实是作品的根基，真实可信无论对于角色还是故事都是基本信条。因此，我们在角色服饰设计中也需要还原真实，而还原真实最简单的方法就是观察和摹写。例如，我们常见的小学生的服饰特点，是宽大、简约的条纹校服，还有流行的卡通书包。"还原"生活可以给予我们足够的创作资源。"借鉴"是在获取大量资料之后对各种形式和元素的取舍选用，因为角色并非真实的人物，它始终还是根据故事需要量身定制的，借鉴是还原的重要环节。

以动画电影《白蛇：缘起》中的小狐妖为例，它凭借着萝莉的外表、性感妖艳的着装和妩媚的声音博得了无数观众的青睐，成为《白蛇：缘起》中最受欢迎的角色。这是一只人狐双面的千年狐妖，掌管着打造法器的神秘宝青坊，更有着改变乾坤、化人为妖、化妖为人的能力。小妖狐的服饰样式是中国服饰中经典的绣花衣，从外罩到内衬都采用了中国传统的丝绸质感和造型样式，腰上挂着狐狸的吊坠，头发的两边扎成丸子辫，这些点缀衬托了它玲珑可爱的萝莉气质。另外，在其配饰的选择上创作者也煞费苦心，玉镯、长烟斗，每个细节都精雕细琢又风味十足。大胆而性感的服饰设计，运用了传统的还原与借鉴手法，使其千年狐妖的灵动气质呼之欲出，如图 2-24 和图 2-25 所示。

图 2-24　《白蛇：缘起》（中国，2019 年）中小妖狐的造型设计

图 2-25　《白蛇：缘起》（中国，2019 年）中小妖狐的造型设计线稿

2．拆装与重组

　　在拿到既定的历史资料或素材之后，我们还需要对素材进行拆装与重组。这个过程类似《动画角色造型卷 1：草图创意、变化、情绪方法论》中讲述的几何形重组创造角色的过程，同样它也是充满各种可能性和趣味性的过程。如图 2-26 所示，在动画电影《无敌破坏王 2》中，互联网世界的信息融合让大量的角色穿越到不同平台和媒体中相会，角色的呈现也变得趣味横生，经典角色被各种模仿。而在这一影片中迪士尼经典动画片中的公主依次出场，但她们也因为影片的主题而更换了自己的服饰，充满现代生活气息的公主们似乎也玩了一次愉悦的穿越游戏，如图 2-27 所示。对于创作者来讲，将经典个性的角色进行现代转型，服饰成为角色设计的亮点。对原有角色的设计元素、色彩系统的拆装和重组是服饰设计的重要方法。借鉴的形式和内容可以千变万化，然而始终都要与角色的定位紧密结合，这样，角色造型才能和服饰浑然一体。

图 2-26 　《无敌破坏王 2》的角色设定

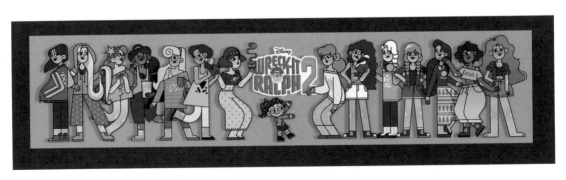

图 2-27 　《无敌破坏王 2》中的公主聚会

图 2-28 是中国传统题材的动画电影《小门神》的角色设计图，通过分析其对中国服饰元素的借鉴与应用，我们可以发现服饰创作的思路和手法。图 2-28 所示中土地老儿的设计，官服的内衣、外罩，鞋子的不同穿法和设计图样，是在查阅了大量相关历史资料后，根据角色的形体特征进行的拆装和重组的匹配设计。

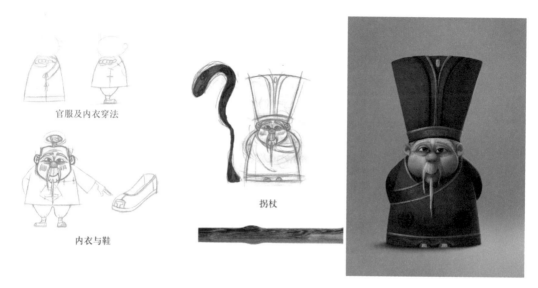

官服及内衣穿法

内衣与鞋

拐杖

图 2-28 《小门神》（中国，2016 年）中对中国服饰各种元素的融合设计

3. 保留与创新

涉及不同时代、地域特征的题材时，我们就要有充足的可靠资料来帮助我们完成角色的服装设定，当然还需要进行服饰细节的调整，甚至风格的创新。在同一时代同一民族的动画角色服饰设计中也会呈现风格迥异的造型。有着典型中国古代服饰的动画角色也不尽相同，这与角色本身个性、创作者的二次开发、时代因素等相关联，保留的是所要借鉴的素材的文化信息，而创新的则是角色造型或表现的风格特色。如图 2-29 所示，通过对比三个不同版本的哪吒造型，我们可以看到服饰设计中，根据角色在原著中的记载内容作了不同程度的传统服饰保留，但又因角色不同的个性、时代的定位，采用了不同程度的创新样式及搭配。

图 2-29 不同版本的哪吒的服饰造型设计

在课堂教学中，我们也进行了大量的民族角色造型的创作，如图 2-30 所示，学生们借鉴了一些民族元素，如服饰、图案等，但又加入了很多现代服饰的造型特点，在多种元素的融合中，角色的设计充满了民族意味和时代感。

图 2-30　金鱼公主（作者：李钰洁）

　　图 2-31 为学生根据僵尸设计的两个变身角色，一个是 Q 版的，一个是接近真人比例的版本。在角色的两种版本中，对比性设计赋予了角色时代穿越的故事性，真人比例的女孩服饰采用了现代感的露脐上装和短裙，而 Q 版僵尸则穿着古代服饰。作品在保留和创新中体现了优秀的思考和创作能力。

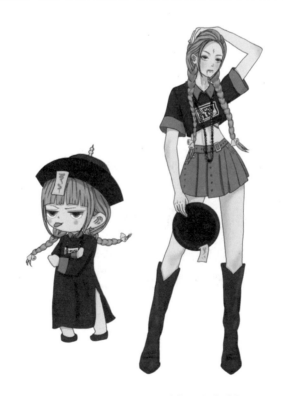

图 2-31　僵尸女孩（作者：张海霞）

2.2　角色道具

2.2.1　角色符号化的表征

在角色的定位中，道具是必不可少的表现因素，甚至可以理解为角色的特定符号。例如，工人的必备配件是工作服和工具箱，而科学家是白色制服和科学仪器，教师常与眼镜和书本为伍，艺术家则是画具和帽子的拥有者，孙悟空拿的是金箍棒，猪八戒扛的是九齿钉耙……道具的出现或者强调，是为了丰富角色的表现，例如，动画片中令我们印象深刻的拿着烟斗的阿道克船长（图 2-32）、戴着水手帽的大力水手（图 2-33）、端着手枪的黑猫警长（图 2-34）等，标志性的道具是角色设定的重要组成部分。

图 2-32　《丁丁历险记》（比利时，1929 年）中的阿道克船长和他的烟斗

图 2-33　《大力水手》（美国，1980 年）中的道具设计

图 2-34　《黑猫警长》（中国，1984 年）中的道具设计

2.2.2　影片风格的重要体现

　　道具也是影片风格的表现要素之一。如动画电影《白蛇：缘起》的道具设定无一不是中国传统风格的彰显，如图 2-35 所示；动画电影《怪兽大学》中学生们所使用的各种怪兽文具与角色一样光怪陆离，如图 2-36 所示；动画电影《精灵旅社》中的各种生活道具则充满了丰富的想象力和对异样世界的多维探索，如图 2-37 和图 2-38 所示。

图 2-35　《白蛇：缘起》（中国，2018 年）中的道具设定

图 2-36　《怪兽大学》（美国，2013 年）中的道具设定

图 2-37　《精灵旅社》中的道具设计

图 2-38　《精灵旅社》中的道具设计

2.2.3　道具类型及设计

1. 一般道具：性格与命运的映射

角色的一般道具设计是影响剧情走向、体现角色命运与个性的重要因素。这里的道具是广义上的特殊物件的总称，它有时是角色天生带来的，例如，贾宝玉嘴中含着的玉，它基本会与角色形影相依。有时这些道具是偶然获得的，它是故事情节的线索，会给角色带来命运上的转折。因此，道具是剧本中应该明确的内容，在视觉展现上要与剧情需求、角色的整体造型匹配。道具设计甚至会成为角色整体展现中的亮点。

性格粗鲁、急躁、嗜酒如命的阿道克船长与他手上的烟斗是一种完美的匹配；正义机警的黑猫警长的必备配件是手枪；穷苦、善良却十分喜爱画画的马良和能够画物成真的神笔更是绝配，如图 2-39 和图 2-40 所示。

图 2-39　《神笔马良》连环画

图 2-40　《神笔马良》（中国，2014 年）中的神笔

　　中国四大名著之一的《西游记》中记载：哪吒的标配道具有乾坤圈、混天绫、火尖枪、风火轮。2019 年上映的《哪吒之魔童降世》票房一路直上，燃爆了暑假的电影院，同时也点燃了国漫崛起的火焰。这个在传统作品中粉嫩的小娃娃摇身一变，成为了黑眼圈的魔童。作品中对哪吒标配道具的设定也是别出心裁的，如图 2-41 所示，尤其是乾坤圈此时已经变成了压制哪吒魔性的重要道具。虽然这些道具在不同作品中呈现不同的样貌，却都是三头六臂、古灵精怪的三太子符号化的必备要素。

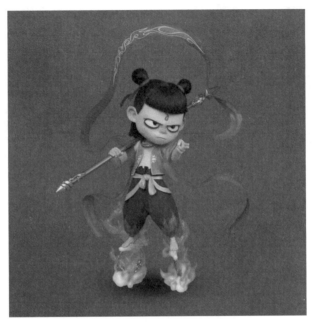

图 2-41　《哪吒之魔童降世》（中国，2019 年）的道具设计

　　小说《西游记》对孙悟空如意金箍棒的描述为：两头是两个金箍，中间一段乌铁，紧挨箍内，镌刻着一行字"如意金箍棒，一万三千五百斤"，金箍棒小时，盈盈不足一握；金箍棒大时，顷满天地之间。它的大小变化全在主人的自如掌控之内。孙悟空顽劣聪颖，有着超强的本领，能够自如掌握如此神奇之物也是"宝剑配英雄"了。动画电影《大圣归来》中孙悟空的金箍棒空前豪华，加上视觉特效的配合，看上去真的能够搅动乾坤，威力无穷，如图 2-42 所示。可见，从故事本源中我们就会看到道具始终与角色的定位紧密关联。

图 2-42　《大圣归来》中孙悟空搅动乾坤的金箍棒

　　动画电影《大圣归来》是在传统故事情节上的新发展，孙悟空和唐僧的角色都发生了翻天覆地的变化。影片中的小和尚（俗名江流儿）是儿时的唐僧，天真善良、唠唠叨叨，而孙悟空则是一个桀骜不逊的青年形象。故事开始，自命不凡的孙悟空对江流儿极其厌烦，总是试图摆脱他。然而，当江流儿真的离开时，孙悟空的内心却是痛苦挣扎的。江流儿一直带着的玩偶，如图 2-43 所示，在其中起到了故事情节转折和激发角色情感的作用。

图 2-43　《大圣归来》（中国，2015 年）中江流儿携带的"齐天大圣"玩偶

　　我们还可以继续想象，一个拿着拐杖既当工具又当武器的老奶奶，一个有着超能力的小学生和他的神奇书包，一支能给职场人士带来好运的钢笔，一个可以遥控人生的遥控器，如图 2-44 所示。这些道具在影片中出现，都是故事剧情发展、角色命运与性格的映射。跟随道具的神奇魔力，我们在影片中体验了一场奇幻之旅。

图 2-44　《神奇遥控器》（美国，2006 年）中的道具

2. 特定道具：功能性与角色定位

在一些特定主题的影片中，角色的道具是专属用具或者配件，有着既定的功能，不可替代。例如动画电影《超能陆战队》中角色的道具便是如此，如图 2-45 所示。每位观众都很喜爱的大白既是影片的角色，也是小宏的贴身武器；弗雷德一身怪兽服融合了他的各种技能和武器；神行御姐拿磁悬浮盘做轮子、盾牌和投射武器，展现出前所未有的能力；哈妮柠檬利用炼金术设计的绚丽挎包，能制造出神奇混合物，帮助团队成员解决各种麻烦。道具的设计综合了角色的造型和性格特征，加之功能的实现，让剧情与角色完美呈现。

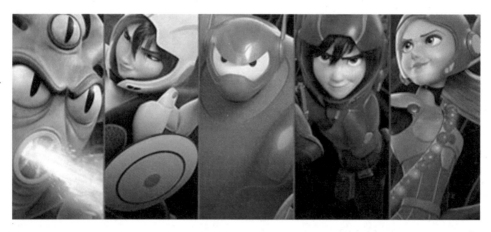

图 2-45　《超能陆战队》（美国，2014 年）的道具设计

再如中国特色的武侠剧中角色武器的设定。角色有的用剑，有的用刀，有的用铁链，有的用铁锤，每位江湖大侠所持武器各不相同，是角色的专属设置，例如《虹猫蓝兔七侠传》中红猫的"长虹剑"和蓝兔的"冰魄剑"，如图 2-46 所示，剧中其他角色所持不同的剑也有着相应的设定。紫云剑、雨花剑、奔雷剑、青光剑、旋风剑，七把剑按红、蓝、紫、绿、橙、青、黄的顺序排列。不同角色佩戴不同的剑有着冥冥之中的既定安排，剑的设定充分体现了中国武侠小说的文化特色。

图 2-46　《虹猫蓝兔七侠传》（中国，2006 年）的道具设计

　　法国动画电影《疯狂约会美丽都》中姐妹花的老年乐队持有的奇葩乐器——电冰箱、吸尘器、报纸，还有新加入的自行车轮圈，带给了观众奇特的音乐享受，而这些乐器的独特也印证了三姐妹不老的音乐理想，如图 2-47 所示。

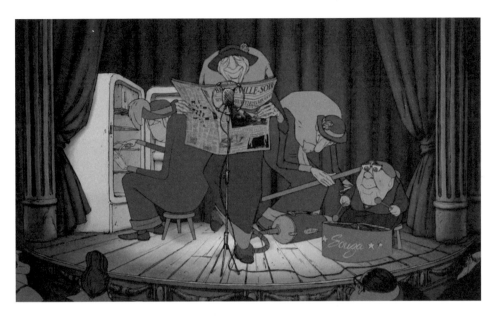

图 2-47　《疯狂约会美丽都》（法国，2003 年）的道具设计

　　图 2-48 是根据嫁接主题设计的一组拥有不同形体特征的女孩，长发女孩缠绕手臂的荆棘，意味着女孩如玫瑰般的娇柔与坚毅；而身背长剑的女孩沉默冷酷；手拿弓箭的女孩有一对可爱的小翅膀，并储备爱心弓箭，形象比喻了女孩的爱神特质。

图 2-48　女孩组合（作者：王睿哲）

3. 游戏道具与玩具道具

（1）游戏道具。

游戏设计中对道具的设计更是分类详细、功能齐全。在游戏设计中，道具是玩家与游戏互动的关键因素，它有小物件类，例如食物、植物、装饰品等；有功能类的，如钥匙、炸弹、劳作工具、交通工具等；有与角色工作或战斗相关的，如战甲、头盔、鞋靴、武器等。

在游戏中，角色的这些道具会根据功能的不同而设置不同的等级和类别，而玩家也需要通过更多的关卡或者用更多的虚拟货币来获得这些道具。因此，在游戏设计中，道具不只是游戏视觉和实际功能的体现，更是与玩家的渐次互动手段，图 2-49 为网游《剑侠情缘 3》中各种中国风格的游戏道具。

图 2-49　网游《剑侠情缘 3》中部分装备道具设计

（2）玩具道具。

动画中的玩具主要是指出现在动画片中的角色使用的相关道具，而这些道具会成为观众所推崇或热衷的玩具。很多的动画创作伊始就确立了明确的受众群体，并在其衍生品的生产中有着明确的市场目标，因此，故事的创作与延展都会注重相关道具的设计。这种模式始于 1984 年美国孩之宝与漫威合作的 IP——变形金刚，并成为众多玩具公司效仿的对象。例如，国内的奥飞娱乐有限公司旗下的多款动画作品，从四驱车到陀螺，再到魔法棒、悠悠球，该公司通过动画片的传播在玩具市场进行拓展，完成了动画 IP 建设到玩具销售的市场链。动画的播出引领了玩具市场的潮流，保障了动画作品的市场盈利，奥飞娱乐有限公司《巴拉巴拉小魔仙》系列动画的播出让魔仙棒成为了风靡一时的女童必备玩具，如图 2-50 所示；而《火力少年王》的播出又让男孩们爱上了悠悠球，如图 2-51 所示。

本节可跟进本教材 P156，7.8 节的同步练习。

图 2-50　《巴拉巴拉小魔仙》（中国，2008 年）系列动画作品中的魔仙棒玩具

图 2-51　《火力少年王》（中国，2006 年）中的悠悠球玩具

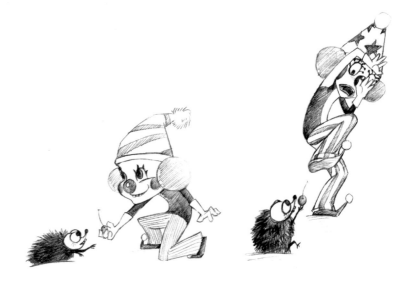

第 3 章

角色手册: 团队

　　虚拟的动画角色需要有团队，就像人需要与社会建立联系，如此故事才有发生的环境条件。在角色造型及个性的展现中，拥有"朋友圈"的角色更利于剧情的开展和角色自身的发展，如图 3-1 所示。角色之间的和谐度、差异度、矛盾性是创作延展的基础，同样也是影片表现的基础。

图 3-1　小丑大家庭

　　看戏时，我们经常会为主角欢呼，为他们出色的表演喝彩，我们称其为"台柱子"。可以肯定地讲，主角很重要，其独具魅力的个性和表演为团队建立了稳固的基础，离开他们，演出会缺少光彩，甚至无人问津。然而，美丽的花朵在绿叶的衬托下才会更显娇艳，深埋土中的根茎吸收养分，又让鲜花经久不谢。主角之外的其他角色的有力支撑、巧妙搭配，甚至刺激，促进了主角的成长和蜕变。以漫画改编的系列动画电视剧《名侦探柯南》（图 3-2）为例，主角柯南的机智聪慧大家有目共睹，然而每一次的断案功劳却都给了"空手接馅饼"的毛利小五郎。柯南一直爱慕的小兰又是毛利小五郎的女儿，每一次断案中朦胧的爱意和对真相的探究相互缠绕，让故事曲折、搞笑、感动之余，总会给观众埋下期待的种子。如果没有了柯南和毛利小五郎一明一暗的搭档，故事一定不会如此引人入胜。

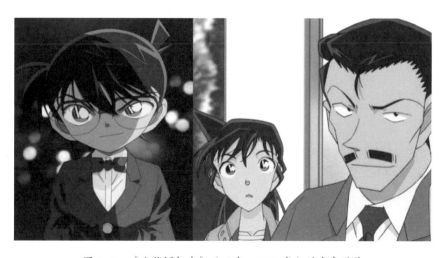

图 3-2　《名侦探柯南》（日本，1996 年）的角色设计

本章我们会尝试讲述角色团队的创作方法，分别从角色团队的整体性，角色团队的和谐统一，角色团队的张力对比几方面进行角色团队的建设。通过前期的概念设计，让团队角色互为依托、相得益彰，以期在表演碰撞中共演一台好戏。

本章所需学时：12 学时（讲授：4 学时，实践：8 学时）。

3.1　互为依托的团队

很多初学者在进行角色团队创作时经常出现的问题，就是只能创作出完美的主角，其他角色相对薄弱。这就会产生"短板效应"，整体团队的水平会因为某些角色的短缺而下降。从整体出发也是团队创作的要准，同时，动画的演出也是角色之间搭配进行的，有主角还需要有配角，配角要拿捏到位，也要站位清楚。

3.1.1　整体性

通常一台现场演出中，主角总是站在耀眼的位置吸引观众的注意力，反派则经常在阴暗的角落策划他的阴谋，辅助的角色总是时不时地出现，给主角干扰或者帮助，而负责场务、后台操作或者配乐的其他人则始终不露面。

例如，相声最常见的形式是对口相声，两个人登台表演。主角被称为"逗哏"，衬托和搭话的人为"捧哏"。传统对口相声中，捧逗哏的站位也有规矩，逗哏站在桌子的一侧之外，而捧哏站在桌子的正后方。逗哏露出身体是为了能够适时表演，捧哏基本不需要肢体表演，因此，基本不会露出下半身，如图 3-3 所示。相声艺术，妙就妙在这一逗一捧。逗哏、捧哏配合得默契时，捧哏穿针引线，帮腔作势，逗哏的包袱从容打开，高潮不断，引来观众阵阵笑声。当然，这阵阵欢笑声或者现场观众发出的"嘘"声、谩骂声渐渐也成了相声的必要元素，观众无形中也成了团队的一员。

图 3-3　相声的逗哏与捧哏

相比对口相声，单口相声因为缺少对手或合作伙伴，就需要自己给自己"抬轿子"，讲不好会觉得单调呆板，或者太过于哗众取宠。正因如此，单口相声较难开展，说得好的演员少之又少。

当然，相声中也有群口相声，虽也有主次之分，但听起来就多了喧哗，少了味道。

因此，相声界的搭档至关重要。没有捧哏或者捧哏跟不上逗哏的节奏，演出也会失败。在相声界，很多师傅或长辈一般会在徒弟初学表演时担当捧哏，捧着徒弟，怕出纰漏。在相声演出中常说，一场演出捧哏捧好了，满盘子满碗，皆大欢喜；捧不好，一个没接住，掉地下了，全"砸"！

3.1.2　核心角色

　　核心角色的建立是影片精彩呈现的关键，例如经典动画片《猫和老鼠》中那一对永远都在追逐的死对头，从 1940 年首次出现在屏幕一直活跃至今，这对角色向我们展示了经典搭档的艺术生命力。"消极派"与"乐天派"共同演绎着生动的故事，这样的绝佳角色总是在对比变化中给我们带来与剧情同步的喜怒哀乐。

　　设想：A 是一个桀骜不驯的年轻人，最喜欢做的就是叼着吸管，眼皮几乎没有全睁开过。他不爱运动，讨厌看上去道貌岸然或者傻乎乎的家伙；相反，他的搭档 B 却是一个乐天派，总是处于"兴奋"和"待命"状态，一副信心满满的样子，对未来充满了各种美好的幻想，而且有时候他看上去真的有点儿"烦"。尤其对于 A 来讲，它们搭档简直就是一个天大的笑话，如图 3-4 所示。

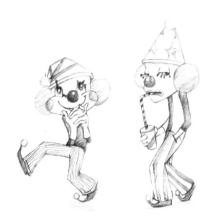

图 3-4　乐观派和消极派的典型设计

　　不得不说这样的经典动画角色大有成功案例可以罗列，例如大家最熟知的乐观的米老鼠和总是在抱怨的唐老鸭；皮克斯动画电影《飞屋环游记》中悲观厌世的老头和乐观的小男孩，如图 3-5 所示；迪士尼动画电影《疯狂动物城》中的坏主意不断的狐狸和努力拼搏的警察兔子，如图 3-6 所示。

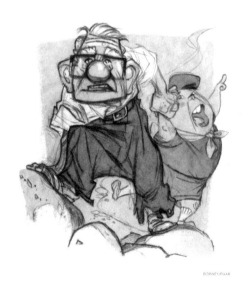

图 3-5　《飞屋环游记》（美国，2009 年）的角色设定

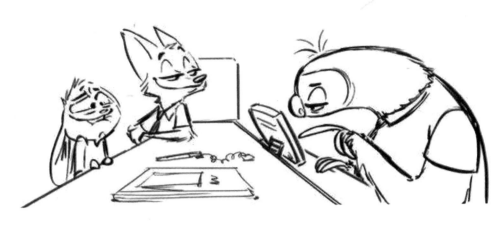

图 3-6　《疯狂动物城》（美国，2016 年）的角色设计

在故事设定之初，我们就能够首先将两个人划入两种不同类型的人群中，他们之所以会引发我们的关注或兴趣，完全取决于两个人在情节中截然不同的表现。例如，乐天派时常是一副兴奋、积极的面孔，而厌世者貌似最讨厌让别人看到他高兴的样子，总是那么淡定自若或者有可能他们一直在刻意耍酷。因此，我们在设计的雏形阶段经常能够看到创作者把他们的表现呈现在了草图之中。

我们可以想象以下情形：两者同时去参加同事的聚会，同时去见客户，同时遇见一只凶猛的狗，同时看见一个十分可爱的婴儿，当然也要想一些他们独处时的状态，如洗澡、做喜欢的事、遇到喜欢的异性等。他们不同的肢体状态展示了其所代表的角色，这些便是他们的身体语言，如图 3-7 所示。

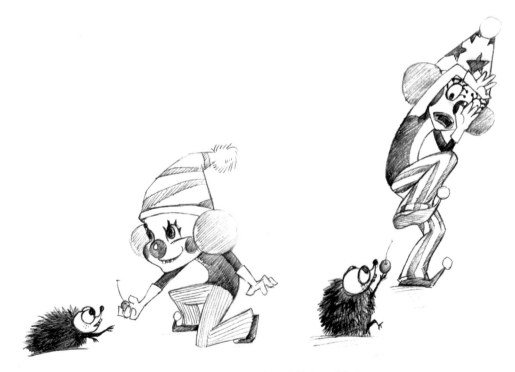

图 3-7　不同个性的表现（作者：贾妮）

注意，他们的反应一定是他自己才有的，这里的丰富性和趣味性，甚至反转性完全由创作者把握。

2016 年《疯狂动物城》上映时，坐在电影院里的我如此兴奋，你很难想象影片中的这只狐狸和兔子与我在撰写此书时，想要描述的两个角色是如此相似，而我又如此痴迷地爱上了这只表面"厌世"的狐狸。狐狸尼克因为童年时遭受的伤害变得敏感自负，甚至是狡猾多变，而在面临人性的拷问时，仍旧选择站在正义的一边。他们内心的真实和脆弱让这些"厌世行为"变为我们同情和认可他们的理由。

　　摆拍动画片《西葫芦的生活》中的西葫芦（蓝色头发的男孩）是一个善良内敛的孩子，饱受母亲冷漠以待的他，在误杀母亲之后进入"孤儿之家"。在这里他遇到了不同经历和背景的同龄小孩西蒙。西蒙是一个"坏小孩"——爱捣乱、爱欺负人、不受欢迎。然而随着剧情的发展，我们重新认识了这个嘴上很霸道，但内心很柔软的早熟男孩。而在后续的故事情节中，我们又为这个男孩所做的壮举感到骄傲，如图 3-8 和图 3-9 所示。

图 3-8　个性内敛的西葫芦和狂妄的西蒙

图 3-9　西蒙在西葫芦面前敞开心扉

动画电影《怪兽大学》中这两个力量、形体、性格对比鲜明的角色，相信是每个人都认识的动画明星角色，如图 3-10 所示。这样的经典核心角色设定是故事延展的核心，也是角色设定阶段表现的核心。从影片观赏中分析角色，打开你的脑洞，拿起你的画笔去创作更多的创意角色吧。

图 3-10　《怪兽大学》（美国，2013 年）的角色设计

3.2　团队和谐统一

在多个主角的团队中，角色需要各具特色又要和谐统一。如影片《0 号宿舍》中的四位大学舍友，如图 3-11 所示，他们以不同动物大学生的身份，将大学生活搬到了方寸宿舍之中进行演绎。四位同学性格迥异，人生理想也大不相同。他们既是独立的个体，又是一个奇葩组合。一部影片的故事基础是外在环境，所有角色相互成就形成内在张力，因团队而形成的凝聚力又是一个出色团队的内在环境。角色设计同样需要在创作中把握风格、创作形式、比例标准、色彩体系等关键要素，以保证团队的和谐统一。

图 3-11　《0 号宿舍》（中国，2018 年）的截图

3.2.1　风格统一

　　创作者在创作多个角色时，通常会遵循自己的思路去寻找相关的参考资料，这些资料因为来自不同渠道而风格迥异。毫无疑问，资料会对创作有或多或少的影响。同一团队中多种风格的杂混会影响团队的整体性，例如，其中一个角色是偏写实的正常比例人物，而另外一个角色却呈现了简化的卡通特点。这样的情况并不少见，也是初学者最容易犯的错误。

　　可以说，即使风格较为接近的作品也会呈现不同的特色，捏在一起也会有违和感。让我们来对比几部创作手法和风格较为相近的动画。例如《僵尸新娘》和《鬼妈妈》两部动画电影同样采用了摆拍动画的形式，你会赞叹它们都在各自的风格中独立而耀眼，如图 3-12 和图 3-13 所示。《僵尸新娘》的角色创作有大量的黑暗、恐怖、哥特式的元素，它对故事的架构和情节的展现是抽象的、非现实的，例如故事中呈现的阴曹地府、没落贵族空荡荡的房间等；《鬼妈妈》则从现代小孩着手，思想观念更接近现代人，因而其情节的展现多少会受现实元素的制约和影响，影片中两个世界都以家庭房间为主要故事场景，故事情节也锁定在家庭矛盾的产生和缓和之中。

图 3-12　《僵尸新娘》（美国，2005 年）的海报

图 3-13　《鬼妈妈》（美国，2009 年）的截图

另外一部摆拍动画电影《玛丽与马克思》就采用了超现实主义手法，整部影片以成人视角来叙述两个相距遥远却又惺惺相惜的角色，影片映射了成人世界的复杂与无奈，如图 3-14 所示。

图 3-14　《玛丽与马克思》（澳大利亚，2009 年）的截图

无论采用何种手法与风格，整部影片的角色设计都会是这一风格的践行者和体现者。每一类风格、题材中的角色都需要和谐统一在其整体风格之内。一般来讲，成熟的创作者自身就会展现其个人风格。对于初学者来讲，作品的风格和他们所参照的资料会有交叉，出现不统一的现象也是正常的，经过一定的作品赏析和个人的创作练习，这种能力会有所提升。

本节可跟进本教材 P157，7.9 节的同步练习。

3.2.2　形式一致

创作形式是动画作品风格中起视觉主导作用的内容，它的选择会影响其最终影片的呈现效果。常规的动画创作形式有：三维动画、二维动画、定格动画等，其风格也是多样化的。

以三维动画为例，可以采用与实拍电影相匹敌的写实角色，如真人与三维结合的电影《鼠来宝》，如图 3-15 所示；还可以采用低模的几何形角色，如动画短片《奥林匹克》，如图 3-16 所示；以及适

合儿童观看的光滑塑料玩具质感的三维动画电影，如《乐高大电影》等，如图 3-17 所示。

图 3-15　《鼠来宝》（美国，2010 年）的截图

图 3-16　低模创建的快节奏风格化短片《奥林匹克》（英国 Masters of Pie 工作室）的截图

图 3-17　《乐高大电影》系列动画电影（美国）的截图

　　同类型形式作品也会因创作者风格不同而各具特色，例如，动画角色造型的方圆变化。在迪士尼早期动画作品中，角色多以圆润的线条为主，极少出现方直的造型，这使动画片产生了与生俱来的亲和力，如早期作品《白雪公主》《小鹿斑比》等作品。20世纪50年代 UPA 风格的影响下，角色现代、抽象、装饰设计风味尽显，带动了动画风格的转型，例如《马达加斯加》（图3-18）、《风中奇缘》（图3-19）等动画电影中就呈现了一些较为现代的方形元素，而这些硬朗的方形元素给予动画电影新时代的风貌气息。新世纪，大量的方元素和怪异元素被应用起来，增加了角色设计的时代感和时尚气息，如图3-20所示。

图 3-18　《马达加斯加》（美国，2005 年）的角色设计

图 3-19　《风中奇缘》（美国，1995 年）的截图

图 3-20　《精灵旅社 3》（美国，2018 年）的角色设定

　　一般来讲，一部影片中所采用的创作手法是一致的，这也是我们保持风格统一的方法之一，但也有一些特殊的例子。荷兰著名的动画制作人皮特·克朗的悬疑动画短片 Transit 讲述了一位交际花女郎被情人仇杀的故事。短片以优秀的倒叙手法讲述了一个以贴满地域标签的旅行箱为线索的情爱发展史。在短片娴熟流畅的转场中，美术风格随着时间节点的变化一直在改变。这些不同风格的铺设出色地渲染了主人公不同境遇的色彩和人生状态。虽然短片分时期运用了不同的表现手法和美术风格，角色的统一性仍旧维持了观众对影片的理解和认可。值得注意的是，每一段情节中，影片的固有角色造型风格却是绝对统一的，如图 3-21 所示。

图 3-21　动画短片 Transit（皮特·克朗，1998 年）的截图

3.2.3　比例统一

在《动画角色造型卷 1：草图创意、变化、情绪方法论》中，我们探讨过动画角色比例标准的多变性和无限可能性，对于动画角色来讲，一套角色的比例标准变化幅度也会形成一种标准。

统一主要是指同一类别的角色，或者角色之间的比例差在我们的正常认知范围之内。在写实风格的作品中，人类角色的造型比例在相仿年龄段内，不会有太大出入，如图 3-22 所示的《灌篮高手》漫画版的角色造型是在写实基础上进行比例夸张完成的。很多写实类日本动画片设定的角色比例通常比较稳定，角色普遍都在 7 个半头长左右。我们经常看到的一个角色拥有正常版和 Q 版两个角色造型版本，他们会在适当的场合出现，但是一般不会穿插时空同时出现。因此，统一标准所要避免的是，同类角色之间较大悬殊的比例落差以及由此产生的观感不适。

图 3-22　《灌篮高手》中超高比例写实人物

在半写实类风格的动画片中，大量非同类或者非人类的角色充斥着镜头，角色之间的差异给动画带来了丰富的动感，例如《功夫熊猫》（图 3-23）中各种类别的动物就是比例各异的角色世界，但角色之间的比例基本符合我们对不同类别动物的认识。再如在《千与千寻》（图 3-24）中也有着大量的妖魔鬼怪造型，这些角色没有生活中的标准比例可以参考，也因此，它们的过于高大或者怪异也就理所应当地被我们接受了。

图 3-23　《功夫熊猫 3》（美国，2015 年）的角色设计

图 3-24　《千与千寻》（日本，2002 年）的截图

在抽象动画风格中，比例标准几乎可以忽略不计。

所谓"标准统一"并非在任何情况下都绝对一致，总体的要求是，创作者自我把握角色之间的横向和纵向的比例尺度、弹性，确保角色整体风格的统一性。

本节可跟进本教材 P158，7.10 节的同步练习。

3.2.4　色彩体系

一部动画也要有统一的色彩体系，它是动画作品整体风格的呈现，其中的角色也要遵循这一色彩体系特征。创作者对角色色彩的用色方法要一致，例如整部影片都是灰暗色调的，那么角色的整体色彩效果也要注重灰度效果，而在整体偏明亮色调的动画中，角色的色彩饱和度则要更高一些。

面向青少年群体的系列动画片，如《小马宝莉》系列动画片，色彩明亮，纯度高，如图 3-25 所示；扩大了受众群体的电影，色彩则会更加细腻、柔和，纯度降低，如《变身国王》，如图 3-26 所示；针对成人的艺术动画片，甚至偏绘画色彩，如《疯狂约会美丽都》色彩灰度增加、纯度较低，如图 3-27 所示。

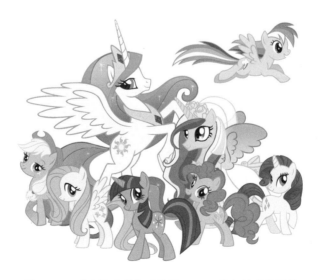

图 3-25　《小马宝莉》（美国，2010 年）的角色设计

图 3-26 《变身国王》（美国，2000 年）的截图

图 3-27 《疯狂约会美丽都》（法国，2009 年）的截图

在常规色彩中，红、黄、蓝色属于原色，纯净度最高。通过色彩的调和会出现色阶分明的色环。橙色、绿色、青色、紫色是复合色，在主要的七种颜色中间的颜色则是过渡色。复合色和过渡色的纯净度进一步降低。一般来讲，纯度越高，色彩越鲜亮，纯度降低，色彩越柔和。在彩色系谱之外的黑色和白色以及灰色也是常见颜色。在原色基础上调入黑色或者白色会降低色彩的纯度；但调入白色，色彩明度会提高，调入黑色或者灰色则明度会降低。

从角色之间的统一来讲，色彩运用纯度、明度的偏差值应该是在一致的体系之内的，还应该与影片的整体风格协调一致。对于动画角色来讲，不同的角色代表了不同性格特色的人，其色彩基调应该各有代表性，还应该清楚这种色彩的规划应该是带有明确指向性的，如图 3-28 所示。

本节可跟进本教材 P159，7.11 节的同步练习。

图 3-28 《神偷奶爸 2》（美国，2013 年）的概念设定图

3.3　团队张力对比

"张力"是一个非常奇妙的词。在现实生活中，张力一般可以用来指事物的弹性，例如皮球的弹力若足够大，可以饱胀也可以收缩。在谈论一个演员的表演能力时，我们也会用到这个词，例如一个演员在一部作品中分饰两角：精明的严肃长官和流浪乞讨的小混混，其表演收放自如，并能够对其所要饰演的角色游刃有余，我们称其表演有足够的"张力"。在谈论一部作品时，我们也会用到"张力"，讨论的是作品对于故事架构的合理性、完整性、生动性等的衡量。

创作角色团队时，角色之间的对比和差异对于张力的呈现至关重要。我们主要从团队整体性、对比性、差异性和创造性等几个方面进行团队角色的考量。

3.3.1　整体性：主次分明

创作角色团队时首先要把握整体，就需要注重为剧情开展和戏剧表现而建立的团队秩序，其基本原则就是主次分明。做到所有角色站在恰当的位置：主角是核心人物，要独具魅力，要把握主线；而配角则做好辅助工作不能越位。无论是外在的视觉造型，还是内在的性格特征都要以此为标准。

我们经常见到的团队建设是：主角是正义与善良的化身，他们的色彩明亮而向上（哪怕角色是经过了成长和蜕变而达到的，他们决定着剧情的主要走向）；反面角色是障碍和问题的制造者，他们的色彩偏凝重且黑暗；其他配角则是笑话的制造者或者矛盾的导火索，总是能够起到添油加醋、调节气氛的作用，他们的色彩偏中和。例如《魔发精灵》（图 3-29）中的主要角色，精灵公主波比色彩明亮，乐观向上；精灵布兰色彩灰暗、稳重，略显消极；其他的精灵则是七彩大组合。这样的色彩饱和度让整部作品充满了欢乐的气氛。

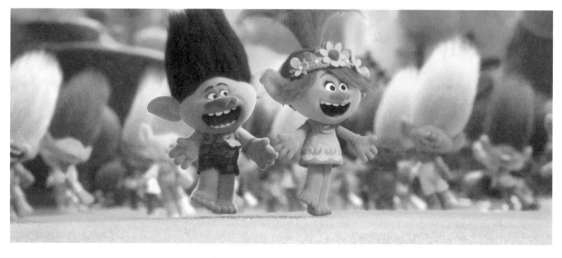

图 3-29　《魔发精灵》（美国，2020 年）的截图

相反，如果角色都想要当主角，故事的情节和矛盾冲突会被削弱，故事的立意和整体表现就会受到威胁。创作者要根据剧情需要和角色的位置清晰处理主次关系，这样才能更好地协助团队完成作品。在《玩具总动员》系列动画电影中，随着每一部剧情的变化，角色之间的矛盾也不断变化，除主角之外的人物的主次关系也会有一定调整。例如在第 1 部中，牛仔伍迪和巴斯光年是对抗性 CP，而在第 2 部中，两者站为一队，共同应对玩具被丢弃的命运之战，而对抗性次要角色则被草莓熊替代，如图 3-30 所示。

图 3-30　《玩具总动员 3》（美国，2010 年）的角色设计

避免平均。"平均"明显区别于我们之前探讨过的很多创作要点。平均就像是平静无声的海面，张力的体现自然不如有高低起伏变化的情节来得更激烈。角色团队若是个头、胖瘦、体态相对接近，角色就会呈现平均感，哪怕是有着鲜明区分的男性和女性，这无疑会增加后续角色表演和剧情推进的难度。

例如《玩具总动员》中的蛋头夫妇、《神偷奶爸》中成千上万的小黄人，如图 3-31 所示；《爱丽丝梦游仙境》中的双胞胎兄弟等，如图 3-32 所示；再如日式动画片中的俊男靓女、美国芭比中的美女群体，都有着接近或统一的审美标准、身材比例。这些角色一般都会充当主角之外的群众演员或者搭配角色。

图 3-31　平均标准的角色实例

图 3-32　《爱丽丝梦游仙境 2：镜中奇遇》（美国，2016 年）的海报

让我们看看这些角色背后的主角。高大的神偷奶爸与矮小可爱的孩子，和成群的小黄人和谐而有序地相处；《玩具总动员》中统领团队的牛仔伍迪，总是能够及时解决蛋头夫妇的日常矛盾；与总是碎碎念、眼神呆滞的双胞胎兄弟相比，爱丽丝则愿意打破常规、付诸行动；俊男靓女旁边矮胖的女生或者弱小的"眼镜男"，却能够成为能量的主宰。

3.3.2　对比性：视觉差距

绝佳的搭档是有着鲜明对比的角色，大与小、高与矮、胖与瘦、长与宽、黑与白、凶猛与懦弱、坚硬与柔软、聪慧与愚笨等，是动画片中的常设搭档关系，如图 3-33 和图 3-34 所示。增加角色之间的对比性，拉大视觉和心理差距是我们常用的方法之一，具体来讲可从两方面进行。

图 3-33　胆小的魔鬼

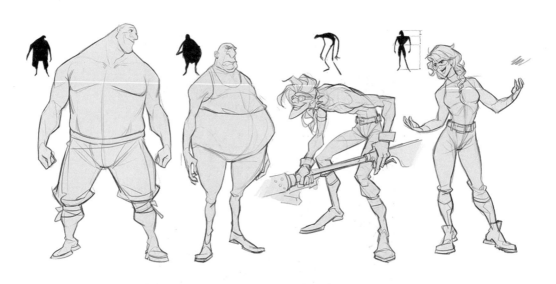

图 3-34 各种角色（作者：卢俊杰）

1. 跳出视觉习惯

这接近《动画角色造型卷 1：草图创意、变化、情绪方法论》中进行角色创作时所讲述的"再夸张一些"。在我们的思维惯性中，会很自然地将对比关系建立在我们最熟悉的现实中。跳出视觉习惯是尝试将常规现实进一步变形、增强角色之间的视觉差距、加大角色对比的张力的常用方法。例如老板和员工的强弱对比，如图 3-35 所示。

图 3-35 弱与强

2. 寻找极端

极端相当于事物的正反极，在这里可以理解为张力的极限。前面讲述角色之间的对比是加大对比，但是对比的程度总是由创作者来决定的，我们可以尝试找到完全相反的极端，例如邪恶的怪兽和瘦弱的小女孩，如图 3-36 所示。

图 3-36　邪恶的怪兽和瘦弱的小女孩

　　动画版《泰山》讲述了一个被猩猩养大的男孩的故事，我们怀着极其强烈的好奇心去观看这个柔弱的人类孩子是如何跟随一个猩猩母亲学习走路、吃饭、捕猎，如何在猩猩族群中生存并成长的。动画的前期设定图将敦厚的大猩猩母亲和一个柔弱的人类小男孩之间的爱生动呈现，如图 3-37 所示。不得不说，剧情反差、视觉和心理的差距强化了我们观影的快感，让我们不能自控地心软、振奋，这就是极端的实例。

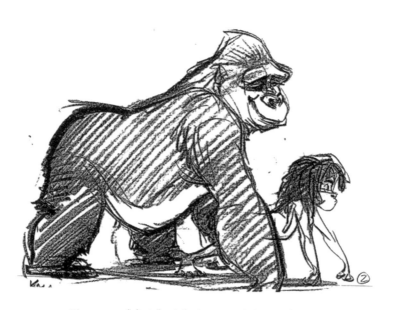

图 3-37　《泰山》（美国，1999 年）的角色设计

　　《疯狂约会美丽都》以夸张的视觉造型设计突破了大多数人对人物造型视觉极限的认知，产生了一种强烈的艺术家风格。例如，开场各色前来观看演出的贵妇和她们的丈夫，男人或是被块头庞大的女人拎出车，抑或是在女人庞大的臀部夹缝中被带出来（图 3-38 上排 1 图）；身材矮小圆胖的祖母与身材高大的美丽村三姐妹初次邂逅（图 3-38 上排 2 图）；站立在肥胖世界的美国人群中格格不入（图3-38 下排 1 图）；高挑离奇的孙子和完全相反的矮小沉默的祖母形象（图 3-38 下排 2 图），这些都是极端情形的画面。

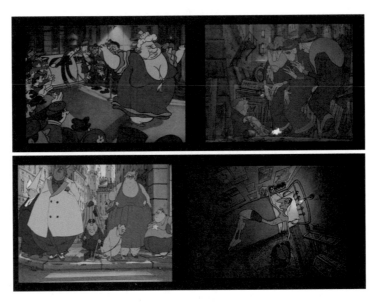

图 3-38　《疯狂约会美丽都》（法国，2003 年）中的贵妇及其丈夫

3.3.3　差异性：性格区分

　　角色造型设计要运用外在视觉的效果展示角色形体的对比张力，同时还需要从内在增强角色性格差异的张力。例如，强大与懦弱、乐观与悲观、机灵与笨拙等。尤其对于角色必须要采取相似造型的情况下，性格差异就显得尤为重要。双胞胎同时出现，能够让人明确辨识的一种高级方法，就是通过更多体态或插画画面的展示来显示其内在性格的差异。我们可以充分运用体态、表情、服装、色彩这些综合因素来展示角色的截然不同。若是视觉形体本来就有差异，再加上更加丰富的性格诠释，角色之间的张力自然会体现出来，那么对比性角色设计的成功率会更高，如图 3-39 和图 3-40 所示。

图 3-39　双胞胎姐妹　　　　　　　　　　图 3-40　被当作女孩养的双胞胎兄弟，
　　　　　　　　　　　　　　　　　　　　　　　　　（作者：申振燕）

　　例如，动画电影《头脑特工队》就设定了这么五个不同功能的头脑精灵，他们是快乐（乐乐）、悲伤（忧忧）、胆小（怕怕）、愤怒（怒怒）、厌恶（厌厌），如图 3-41 所示。

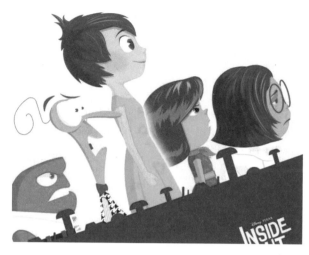

图 3-41　《头脑特工队》（美国，2015 年）的角色设计

　　人的每种情绪应该都是平等的，任何一种情绪都不应被强行压制是这部影片的成长主题。然而在讲故事的时候，势必要有所偏颇，要选出表演的"将领"和"士兵"。因此，影片选择了矛盾冲突比较鲜明的"快乐"和"悲伤"作为影片的核心 CP，围绕着成长经历中需要毁掉过往记忆建立新认知领域的矛盾焦点，展开情节叙述。原来一直快乐无忧的小女孩（乐乐掌管大脑）要成长为一个有忧愁和烦恼的大女孩（忧忧更多参与），头脑精灵会发生主角的转变。然而，孩子和头脑精灵们都不适应这个变故，本来"快乐"掌握情绪的控制大权，它不允许有太多"悲伤"让主人情绪不好，"悲伤"只能压抑和隐藏自己。不愉快的事情接连发生，所有的一切超出了"快乐"的掌控范围，它们也在各种变故的离奇经历中发现了记忆和成长的秘密。

　　我们不禁思考：当孩子成长到另外一个阶段时，是不是就会出现新的矛盾？新的矛盾是不是就要换一个能够担当"将领"的精灵了呢？我们在女孩爸爸和妈妈的头脑精灵团队中找到了答案，随着孩子的成长，头脑精灵也在成长，主控位置的角色也在发生变化。在妈妈的头脑精灵团队中，"悲伤"或者应该严格定义为"忧郁"，扮演主控的角色，这里的"忧忧"已经完全不是我们看到的女孩脑中的自卑纠结的角色了，她很自信也很理性地控制着角色的情绪变化，如图 3-42 左图所示。在爸爸的头脑中，"愤怒"发挥着不可估量的重要作用，如图 3-42 右图所示。正因为创作者在进行造型设计时，充分考虑了角色团队的差异性，给予了不同角色最好的表现和恰当的舞台位置，故事才能精彩呈现，成长之旅才能顺利到站。

　　本节可跟进本教材 P160，7.12 节的同步练习。

图 3-42　动画电影《头脑特工队》的截图（爸爸和妈妈头脑中的控制精灵）

3.3.4 创造性：反向对比

在常规认知中，我们会形成一些思维惯性或者思维定式，从造型来讲，我们通常会认为，块头大的一般都是彪悍不灵活的；个头小的都会令人生怜；高大的男性多强硬，柔弱的女性多温柔。反向设计则是一种反常规认知的创造性设计，它会打破我们对"常规"或"典型"的定义。

从刚才的常规出发，我们可以想象大块头的温柔拥抱；小个子的强大冲击力；娘娘腔却彪悍体型的男性；外表柔弱实则强悍无比的女性……这些都将角色进行了反向处理。这种反向处理有角色性格真实的展现，也有刻意表现，然而无论是出于什么样的目的，不可否认的是他们有一种让人出乎意料的魅力。在故事情节的展现中，他们变化无常给故事增加了许多趣味性和反转性，如图 3-43 所示。

图 3-43 反向对比

反向设计的角色有着让人捧腹的笑点和能力，它像是将角色张力的边缘端点被拉到了极致，其艺术效果是夸张而刺激的。例如，在《东京教父》中的阿花是一位喜欢女性打扮的男性，在温情主题下的团队组合中，阿花的反向个性扩展了与影片主题十分和谐的现实性和戏剧性，而在情节反转之际，我们才得知其癖好形成于其痛苦的成长经历，基于阿花这一角色的特殊性，他复杂而矛盾的表情和动作常常是我们关注的焦点。如图 3-44 所示。

图 3-44 《东京教父》（日本，2003 年）的截图

改编自漫画的动画电影《十万个冷笑话》中身材魁梧、面庞可爱、声音稚嫩、心灵童趣的哪吒，无疑成了令观众十分喜爱的反向设计角色典型，如图 3-45 所示。

图 3-45　《十万个冷笑话》（中国，2014 年）中的哪吒

第 75 届奥斯卡获奖动画短片《钢牙小鸡》中看上去超萌的小鸡兵团，必要时可是会"强悍发威"的毁灭者，这也是反向设计的精彩案例，如图 3-46 所示。与此角色相互对比或者衬托的角色是必不可少的。故事中爱唱歌但不被人重视，经常遭受欺侮的清洁工就是这群小鸡的绝佳搭档。因为清洁工一次善意的帮助，小鸡们认定了清洁工就是自己的保护对象，影片以此为依据展开了戏剧性的演绎。

图 3-46　《钢牙小鸡》（美国，2002 年）的截图

基于动画影片戏剧性特征，反向设计这种看似矛盾的形象，蕴含着丰富的表演潜力和对观众的天然吸引力。不妨在你设计的角色中增加一些这样的角色，相信他们会给你的团队增色不少。

在前文中我们讲解了影片在创作角色的时候要规划色彩体系来保持影片风格的一致性，下面我们会将重心转移到运用色彩调度来表现角色的差异。

本节可跟进本教材 P161，7.13 节的同步练习。

3.3.5 符号性：色彩调度

1. 色彩的符号性特征

在没有任何造型元素的前提下，色相本身就有着明确的符号性特征。例如，蓝色、绿色给人冷感，会有收缩的效果，属于冷色系；红色、黄色则给人暖感，会有膨胀的感觉，属于暖色系。由三原色调制出来的中间色则偏中性，如图 3-47 所示。

图 3-47　色环

当色彩与造型元素复合后，色彩就具有了表达的符号性特征，例如色彩与角色个性的呈现。

2. 色彩与个性

在主要以视觉化要素呈现的动画角色造型设计中，色彩的作用毋庸置疑。不同的色彩倾向通常有着直接的色彩个性隐喻。如《头脑特工队》中不同功能的头脑精灵采用了完全不同的色彩，而色彩本身直接反映了角色的色彩个性，如代表快乐的"乐乐"主体是明亮的纯黄色；代表忧郁的"忧忧"则是冷调蓝色；代表愤怒的"怒怒"是火爆的红色；代表厌恶的"厌厌"是西兰花的绿色；而代表胆小的"怕怕"则是有收缩感的紫色，如图 3-48 所示。

图 3-48　《头脑特工队》（美国，2015 年）的海报

　　系列动画片《小马宝莉》中也十分显著地运用了色彩的指向性，设计了不同角色的个性，如图 3-49 所示。这是一部面向女孩的经典动画片，影片中魔法、舞会、城堡等都是女孩子喜欢的元素，整体团队角色采用了紫粉色的基调。代表温柔的美丽小马"柔柔"有着亮黄色的身体和粉色鬃毛；代表魅力与活力的"碧奇"则以粉色身体，玫红色鬃毛为主；代表理性的魔法学徒"紫悦"有着浅紫色身体和深蓝色、玫红色的鬃毛和尾巴；代表优雅与成熟的小马"珍奇"则采用了白色身体，深紫色头发与鬃毛的设计；性格最为平静柔和的是身为苹果庄园管理员的"苹果嘉儿"，它通身以土黄色为主，头发为浅黄色；团队中的假小子"云宝"，是一匹会飞的小马，拥有蓝色的身体和彩虹颜色的鬃毛和尾巴，由此我们可以联想到，它是多么喜爱追求速度和激情！

图 3-49　《小马宝莉》中的主要角色

　　《变身国王》则运用成熟的配色给予了角色个性的暗示和指向，如图 3-50 所示。年轻而盲目自负的国王以红色为主，穿插少量黄色，给人一种张扬、热烈的感觉；农夫巴查则以绿色为主，搭配部分棕色，这俨然是大自然的色彩，他让我们感觉到平静、温和；反面角色老女人伊兹玛是企图篡夺王位的朝廷重臣，她通体都是紫色的，搭配少量的蓝色或黑色，给人以神秘、阴郁的冷调感；而她的助手高刚是一个具有双面性格的角色，他的色彩运用了黄色、蓝色、紫色，几种强烈的对比色，奠定了他在剧中复杂的角色定位，时而服从主人的命令冷酷凶残，时而显露善良本性。

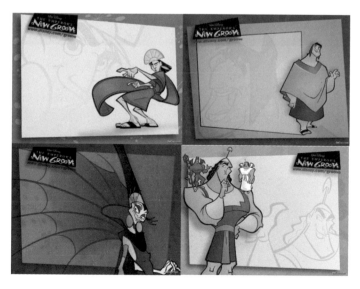

图 3-50　《变身国王》（美国，2000 年）的人物设计

3. 色彩调度

在理解角色的时候，色彩给予了最鲜明的指向性，色彩的规划和搭配给予了角色最直观的性格诠释。如图 3-51 所示，《怪兽公司》中拥有无限恐吓力的怪兽苏利文是一只接近恐龙色彩的蓝绿色毛怪，他因家族血统基因而有着天然的恐吓能力；个头矮小、形体柔弱的独眼仔则经常被忽视，是一个靠努力获得恐吓能力的角色。在尝试了多种色彩设计之后，苏利文被设计成了色彩倾向更强烈的蓝毛怪，而独眼仔则被设计成了缺少威胁的绿头仔，这与其剧情设定基本一致。两者的友谊也因这种互补性差异而建立，色彩在这里恰当表现了角色的定位。

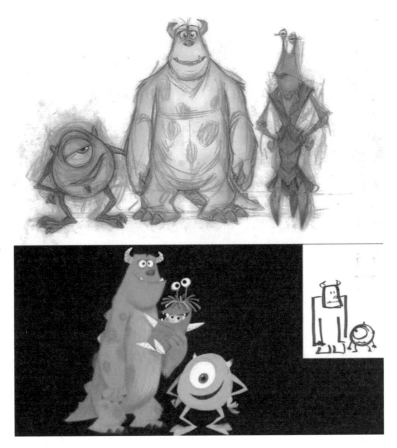

图 3-51　《怪兽公司》（美国，2001 年）的色彩设计

角色之间的不同是矛盾冲突的起源，也是吸引观众的重要因素。这种角色之间配色的差异与对比，让我们一开始就对角色有了既定的认知，甚至是第一感觉。在十几分钟一集的系列动画片或者不足两个小时的动画电影中，角色连同其色彩一直通过表演反复印证着我们在设定之初就已明确的角色定位。

第 4 章

角色手册：情境插图

在设定角色或者创作脚本时，故事情节、人物关系、戏剧冲突、情境气氛等，总是以画面的形式在我们脑海中闪过，这些"火花"似的画面会让我们产生一种难以言说的激情。于是我们通常会选择将这份难以抑制的激动，通过表演情形似的画面展示出来。这里的工作对于影片制作来讲并非必需的环节，它只是创作者进一步阐释角色、表现冲突、预演故事的过程。但是这些珍贵的前期设定图通常都会成为影片的宝贵资料，它记录了角色诞生的过程。这些开始于制作之前的插图给予了创作者更多的创作空间和表达空间，对影片创作的内容、风格和基调都是最好的补充，它通常被称为"概念设定""美术设定"或"前期手稿"，为了便于讲解，我们统称其为"情境插图"。

本章我们在现有的角色团队基础上，尝试通过绘制"展现剧情"或"表现矛盾"的插图来对角色进行更加情境化的设计，如图 4-1 所示为学生王妍关于"龙之乐队"的情境插图创作。

图 4-1　"龙之乐队"情境插图（作者：王妍）

本章所需学时：8 学时（讲授：2 学时，实践：6 学时）。

4.1　情境想象

关于故事的各种画面想必已经在创作者头脑中反复出演过多次，为了给予角色最"冲动"的情绪，更"夸张"的表情，最"紧张"的气氛，创作者甚至反复调整角色的站位、表情细节、服装特点、场景要素、镜头视角，直到画面中的情绪或气氛抵达顶点。

图 4-2 为动画电影《飞屋环游记》的情景插图，老卡尔的抑郁和自闭，小男孩罗素是完全不能理解的，而从老卡尔的视角来看，小男孩的乐观一样显得盲目、无知。

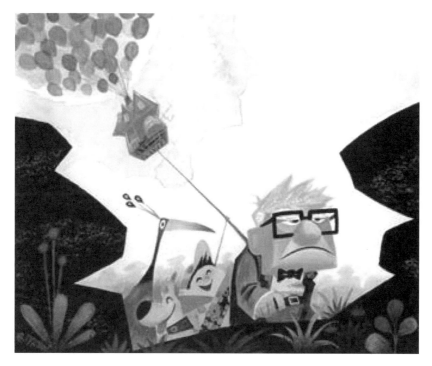

图 4-2　《飞屋环游记》（美国，2009 年）的情境插图

　　剧情的引导和我们对角色的一步步演示，让这些画面充满了情境感。我们会把他们置身于最合适的场景中进行演绎，例如易于发生冲突的酒吧，抑或是漆黑、陌生的鬼屋，充满吸引力但诡异的玩具小帐篷，樱花漫飞的草坪，恐怖的巨人世界，奇幻的天空之城等。

　　图 4-3 为动画电影《鬼妈妈》的情境插图，女孩卡罗琳在跳跳鼠的指引下来到黑暗但充满诱惑的房间，灯火通明的马戏团小帐篷以无法抗拒的魅力吸引着女孩。

图 4-3　《鬼妈妈》（美国，2009 年）的情境插图

图 4-4 所示，在作者的学生张婉晴的作业中，两位有着中国古风造型的女孩仙衣飘飘，在莺歌燕舞的花园中赏花、嬉戏，快乐、优雅的气氛扑面而来。

图 4-4　唯美中国风角色情境插图（作者：张婉晴）

图 4-5 为动画电影《魔女宅急便》对小魔女进入职业生涯开端的戏剧性展示。插图传递给我们一些预兆：来到陌生的城市，小魔女显然还有很多事情需要去适应。

图 4-5　《魔女宅急便》（日本，1989 年）的情境插图

图 4-6 为作者的学生郑一凡的作业，她的角色团队中是拥有部分机械身体的人，他们以不同的身份和谐相处，这幅情境插图围绕"爱"这一主题展现了特殊大家庭的凝聚力。

图 4-6　"机械大家庭"情境插图（作者：郑一凡）

图 4-7 为动画电影《千与千寻》的情境插图，千寻为了拯救父母而在汤屋工作，一开始被大家嫌弃的笨女孩却在不可能完成的任务中出色地拯救了伟大的河神。河神出浴的时刻，因为解决了臃肿的垃圾身体而笑容满面，为了感激千寻，河神给她留下了一颗不知有何用途的丸子，此幅情境插图将动画的这一次小高潮精彩呈现。

图 4-7　《千与千寻》（日本，2001 年）的情境插图

4.2　矛盾展现

　　矛盾在情景插图中的展现是我们必须要着重强调的部分，如果影片的叙述过程需要娓娓道来，那么这些主要的矛盾冲突、精华部分在此要集中展示。如果画面平淡无奇，插图存在的意义就小得多。从这单幅的画面中我们期待能够看到影片和角色最核心的冲突，例如"和谐"与否，"压抑"或"愉悦"，谁是画面中的强势，谁是画面中的弱势，以及即将要发生的突变在何处等。

　　图 4-8 为动画电影《海底总动员》的情境插图，来自大海的鱼总是会被人类捕捉或圈养在各式鱼缸中，当获得回归大海的机会时，小鱼们拼尽全力争取自由。这幅插图以生动、热闹的画面和视角展示了"人鱼"之间的冲突。

图 4-8　《海底总动员》（美国，2003 年）的情境插图

　　图 4-9 为作者的学生姜珊作业中一个中国题材角色的设计作品，年幼的小娃娃对舞狮充满了向往，但是小小的个子与硕大的狮头形成了极大的反差，这一幅插图凸显了角色的幼小、呆萌又野心十足！

图 4-9　"舞狮小娃娃"的情境插图（作者：姜珊）

　　图 4-10 为前面小丑团队创作中的一次情境演练。心怀不轨的小丑 S 总是想要破坏相互爱慕的小丑情侣，于是在百般设计之后，他想到了用一个苹果去诱惑女孩的方法。

图 4-10　"一个苹果的开始"情境插图

　　图 4-11 表现了：女孩出于信任勉强吃了一口苹果，于是悲剧发生了。

图 4-11　"一个苹果的结束"情境插图

　　情境插图没有明确的规范，它是角色创作的一种辅助手段。因此，不会像分镜头画面一样具有叙述逻辑和制作需求，它的表现取决于创作者的个人兴趣和创作思路，至于画面表现的内容是什么，想必创作者自有想法。

4.3　对手戏

　　对于角色的演绎和角色关系的阐释来讲，必要的对手戏会使创作效果更佳，甚至很多时候是创作者表现的重头戏。对于一个完整的故事来讲，主要矛盾可能会是一个人的自我认知，也有可能是围绕两个主要角色进行，还有可能是群体角色的矛盾。

4.3.1 自我认知

如果是一个人，他与他所想要达到的目标或者遇到的困难便是矛盾的主体。例如，辛苦的上班族、开不完的会议、拥挤的公交车、无聊的单身生活，或者回家之后一群闹哄哄的孩子和唠唠叨叨的妻子……偶然的转变或者机遇对于他来讲无疑是救命稻草，一封远来的书信、一次偶然的相遇都有可能是故事的转折。角色有可能与境遇抗争，也有可能与某个观念或者事件抗争。

图 4-12 展示了一位画家的"带娃"生活，调皮的孩子将绘画工具当成各种趣味玩具。孩子们的快乐和画家的无奈在画面中被表现得淋漓尽致。

图 4-12　"一个画家的'带娃'生活"情境插图

法国动画短片《91 厘米之外》讲述了一个精神分裂症患者的臆想世界，如图 4-13 所示。他十分确信自己是被太空中飞来的陨石撞击并与真实世界偏离了 91 厘米。他把自己与世界格格不入的原因归结于这次意外，于是他想尽办法来适应世界或者恢复原貌。在影片中设定了家、办公室、治疗室等环境，并通过表现角色努力适应环境的各种尝试，用细腻入微的臆想事实来讲述角色的心理状态。这个短片故事就是角色自我认知的情形。

图 4-13　《91 厘米之外》（法国，2007 年）的截图

　　图 4-14 为我们所熟悉的动画电影《狮子王》中小辛巴的成长起步的插图，小狮子的身躯在诺大而险峻的环境中显得单薄而弱小，插图也向我们暗示了小狮子的命运。而图 4-15 中，小狮子无忧无虑的幼年生活被刻画得幸福多彩。

图 4-14　《狮子王》（美国，1994 年）　　　　图 4-15　《狮子王》中小狮子无忧无虑的状态
　　　　　前期设定插图

4.3.2　双向对抗

　　双向对抗是故事表现中最常见的，也是多数情境插图矛盾冲突的表现重点。

　　例如，一对仇敌、一直十分亲密的好友、矛盾重重的夫妻、老死不相往来的仇人，故事起源的交代、矛盾冲突的产生、矛盾缓和、矛盾化解等的场面都可以用画面描绘。

　　图 4-16 用插图的形式展露了辛巴的叔叔刀疤一直想要篡夺王位，除掉了国王，弱小的小狮子辛巴就如同指缝间的小老鼠任其摆布。在这幅情境插图中，刀疤的阴险和欲望，通过小老鼠的隐喻给出了暗示。

图 4-16　《狮子王》中邪恶的刀疤

　　图 4-17 描绘了鸡飞狗跳的婚后"带娃"生活。忙着做饭、哄娃而焦头烂额的妈妈发现爸爸一直应和着，却始终不肯离开电脑游戏画面，剑拔弩张的战火气息弥漫画面。

图 4-17　"夫妻战争"情境插图

　　图 4-18 则是作者工作时候的真实写照，喜爱探险和参与的女儿总是会在不经意间闯入，让焦虑的妈妈苦不堪言。

图 4-18　"我和女儿"情境插图

4.3.3　差异对比

　　无论是个体自我认知还是双向对抗，情境插图都注重差异对比，刻画不同角色的个性与定位，展现了故事的张力。

　　图 4-19 为作者的学生卢俊杰创作的"闯入海盗船的女孩"一人对抗多人的画面。虽然女孩势单力薄，但是抗争的勇气却是强大有力的，插画运用了较大的透视角度增加了角色之间的对比性，紧张气氛浓厚。

图 4-19　"闯入海盗船的女孩"情境插图（作者：卢俊杰）

　　图 4-20（左）为动画电影《魔法满屋》中的情境插图，画面通过对比凸显了魔法家族的独特个性，例如力大无穷的二姐路易莎，可以轻而易举地拎着妹妹米拉贝尔。米拉贝尔的家族以成员拥有各式各样的魔法而成为村镇的守护者，但是米拉贝尔是个例外，她不会任何魔法，因此也成了大家最不待见的人，祖母甚至认为米拉贝尔是对家族的威胁。

图 4-20　《魔法满屋》（美国，2022 年）的情境插图

　　米拉贝尔并没有因为这种特殊而放弃自己，她积极乐观，从不妥协。在图 4-20（右）中我们可以看到米拉贝尔天生乐观的个性。

　　图 4-21 描绘了爸爸下班回家开门的一幕，爸爸整洁的西裤、干净的皮鞋以及公文包，与乱成一团的家庭景象形成了鲜明的对比。

图 4-21　"下班回家的一幕"情境插图

4.4　幽默与气氛

　　动画尤其热衷和擅长对幽默感、趣味性或者讽刺性的表现。动画的受众群体多数是内心天真、存有幻想的孩子，他们期待在超越现实的动画放飞中获得满足。正因如此，动画语言中必备的夸张手法让幽默的表现得天独厚。

　　我们非常熟悉的《神偷奶爸》中的超级群众演员小黄人，如图 4-22 所示，他们扮演了几乎影片中所有插科打诨、制造幽默、渲染气氛的角色。但"不懂人事"的小黄人总是在懵懵懂懂间创造各种笑话，如在超级市场中，三个小黄人扮演了爸爸、妈妈和宝宝，当进入售卖卫生间专用品的区域时，小黄人宝宝拿起马桶刷当作牙刷来刷牙，同为小黄人的父母扮演者却并未感觉异样。在这样一幅情境插图中，幽默以不动声色的动作、表情和生活细节传递出来。

图 4-22　《神偷奶爸》的情境插图

　　总之，这个画面的宗旨就是让观众的情绪瞬间被点燃。在看到创作者用心表现画面的一刻，观众有可能开怀大笑，也有可能心生怜悯、泪腺崩塌、感慨万千，这就是画面气氛的作用。

　　我们可以想象，可能在每一个爸爸心中，他都是可爱的小女儿面前力大无穷、强壮有力的魁梧形象，他是所向披靡、无所不能的超级英雄，图 4-23、图 4-24 和图 4-25 对比了女儿眼中的爸爸和爸爸自认为的样子。这样的现实对比让我们看到了超级爸爸的爱意。

图 4-23　女儿眼中的爸爸　　　　　　　　　　图 4-24　爸爸眼中的自己

图 4-25　女儿和爸爸

　　试着再去想象，是否女儿也会有着像爸爸一样的保护欲呢？她也希望自己能像爸爸保护自己一样保护爸爸。假如有一天女儿和爸爸的体形比例在一夜之间互换，那么角色之间又会出现怎样的情形呢？图 4-26 用情境插图的形式展示了这一想象。

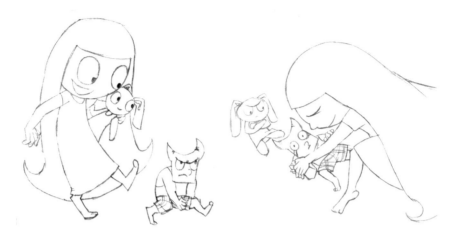

图 4-26　爸爸变小了

　　情境插图以角色和剧情为驱动延展出更多有趣的故事情节。在绘制情景插图时，突出角色之间的强弱关系、对比关系，烘托紧张的气氛、表现幽默感是一些有效的尝试，不妨也从这几方面尝试一下，让角色在更多的情境中去表演吧！

第 **5** 章

角色动作构思

从狭义上讲，"生命力"通常是指具有能够活动、呼吸的形体，以及有鲜活"生气"的物象，例如，一直在脚下打转的饥饿的小狗、悄然生长的植物等。从广义上讲，艺术品的"生命力"是指作品具有精神交流和价值传递的能力，它可以跳脱形式的牢笼，成为一种精神的寄托与传达。例如，一幅画中悲伤的面孔、呐喊的人、律动的色彩，各种意象的组合，无论它们是否有呼吸，是否具有生命体征，它们都是有生命感染力的。

梵高的油画作品和关于梵高的动画电影《至爱梵高》或许是最具有对比性的例子。梵高的油画作品从形式到色彩的独特性是史无前例的，如图 5-1 所示。油画的静止画面并没有阻止我们对其精神世界的感应，其作品的生命力也是跃然画布的。2017 年上映的油画动画《至爱梵高》，如图 5-2 所示，创作者利用动画结合梵高的绘画形式讲述了关于梵高的奇闻轶事。作品以邮差的儿子送梵高给弟弟提奥的最后一封信为线索，探寻了伟大的画家文森特·梵高的离世之谜。每一帧近似梵高油画画面的流动，让与梵高并无接触的邮差儿子对扑朔迷离的情节产生兴趣的同时，也让他带领我们一起去认识了疯狂、偏执、认真、善良的梵高，一起唏嘘天才命运的坎坷，感慨生命的脆弱。我们在故事的推动中，爱上了梵高，也爱上了他每一部流动着生命的作品。此时动画的作用如同历史的车轮，流转倒回，把感人至深的画面重新剖析给观众，用娓娓道来的方式演给观众看，与油画作品的意象世界相比，生命力在动画中以多维多层次的方式呈现。

图 5-1 梵高自画像

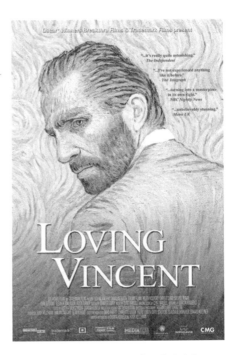

图 5-2 动画电影《至爱梵高》
（英国，波兰，2017 年）的海报

动画的英文 Animation 源于希腊语，意为赋予生命。动画首先是将图画的内容活动化，这就像世界上第一部电影放映的时候，人们看到火车从荧幕中冲过来时的惊恐反应。在此之前，摄影技术已经非常成熟，人们对真实的影像和图片信息已经十分熟悉，然而活动的画面，如同真实再现一样的虚拟形式还是令人深感震撼。一个平面且非真实的形象被活动化，不只是具有体态，它可以转身也可以蹦跳，就使一种趋近于真实的形式传递了生命的信息，如图 5-3 所示。在前文中，我们通过体态手册让角色看上去情绪百变、个性十足，在不同情境下做出不一样的反应，穿着不同类型的服装，手持特殊的道具……角色几乎要跃出纸面与观众进行交流了。然而，在体态和造型的阶段，我们看到的依旧是平面的、静止的造型和姿态，假若使其以生命的方式"动"起来就真的是活的角色了。动画师就是那个拥有法力的魔法师，轻轻挥一挥魔法棒，角色便有了灵魂，有了生命，如图 5-4 所示。

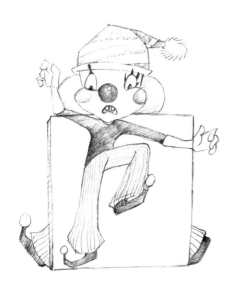

图 5-3　走过一幅图的小丑 R

图 5-4　喜欢看自己漫画的小丑 R

　　如图 5-5 所示，关于难过或静心冥想，或悠然酣睡，或愤怒指责，或陶醉迷恋的角色表现，最初都产生于创作者的想象，动作以鲜活的生命体现着角色的情绪或个性。除此之外，动作还肩负着完成表演、推进情节发展的任务。对于完整的影片来讲，动作的任务是在体现个性的同时达成目的，两者相辅成，缺了两者中任何一个，动画都会缺乏吸引力。

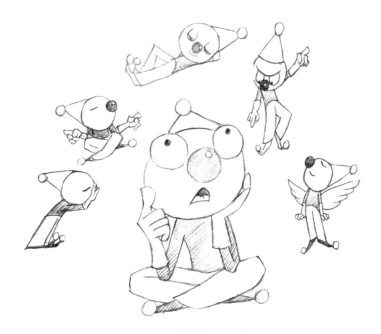

图 5-5　角色构思冥想

　　本章我们将尝试通过与动作相关的几大要素：轨迹、情绪、构思与表现，进行角色动作的初步设计，它是实现角色鲜活"生命力"的前期阶段。

　　本章所需学时：12 学时（讲授：4 学时，实践：8 学时）。

5.1 动作轨迹

动作设计首先要明确的就是动作的行进轨迹，它是整个动作发生的线路。从概念上讲，是角色从起点到终点的行进过程。例如，我经常让学生尝试的一种基础的表演叫作"角色如何入场"。表演的要求是角色从起点走到终点并亮相，行进的轨迹会因角色的表演而呈现不同的特征。这里包含了角色动作的起止点，以及这个过程中的关键变化或转折。

我们来想象一个角色在任何情感下的任意活动轨迹：是从 A 点到 B 点？或者从顶部到底部？轨迹是直线、曲线还是波浪线？抑或缺乏目的性的混乱路线？这些都会以关键节点为基础形成不同形态的轨迹路线。

5.1.1 小实验："不同的轨迹"

在图 5-6 中，以 4 个不同的角色为例，我们来想象这些角色用自己的方式来实现移动的过程。尝试参考这些信息来想象角色的行进轨迹，几种不同角色（青蛙、蜜蜂、苍蝇、人）的生物习性、形体特征、行进节奏、情绪特点。首先想象角色的运动过程，并尝试将其运动轨迹画下来。如果可以，设计一种更有趣、更有个性的轨迹，甚至动作结果。

图 5-6　绘制不同角色可能出现的运动轨迹

5.1.2 小球运动轨迹

小球的运动更容易说明这个问题。当我们用脚踢一个外表看起来一样的球时，它们运动的轨迹不同，会产生完全不同的效果，如图 5-7 所示。

图 5-7　让角色在对小球没有任何认知的情况下尝试去踢它

　　小球的质量、弹性以及运动速度等因素造就了小球不同的行进轨迹。如图 5-8 所示，踢球者使用相同的力量作用于形体一致的小球上，其运动轨迹和效果的对比。

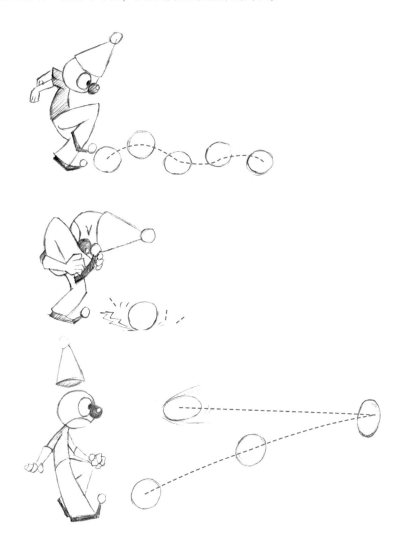

图 5-8　不同的运动轨迹体现了小球不同的质量和弹力

　　通过对比，我们可以得出结论：

- 运动轨迹变化幅度大、轨迹路线长，小球看上去质量小，弹性大。

- 运动轨迹变化幅度小、轨迹路线短，小球看上去质量大、弹性小。

5.1.3　角色的动作轨迹

　　行进轨迹是动作表现的关键因素。例如，角色是选择原地旋转像小天鹅一样翩翩起舞，还是像柱子一样轰然倒地？如图 5-9 所示。

　　我们还可以设置角色的现实环境来想象动作的行进轨迹，例如，顶着风雪爬山；不能自控地下坡狂奔（图 5-10）；偷偷潜入房间等（图 5-11）。他们的运动轨迹会因为你对动作的想象与表现而大相径庭。

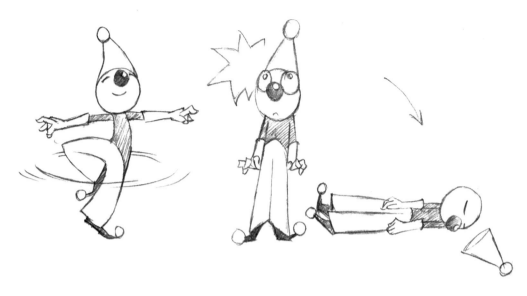

图 5-9　翩翩起舞和轰然倒地

图 5-10　艰难地上山和不能自控地下山

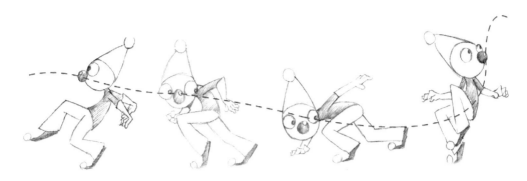

图 5-11　偷偷摸摸潜入房间

5.1.4　运动曲线与非曲线特征

出于运动规律和平衡的原因，动作的行进过程通常是循序渐进的。因此，运动轨迹有着天生的曲线特征。例如，我们走路的基本动作，头顶的高度会随着走路的过程呈现一条变化的、流动的、高低起伏的曲线，若是画帧呈现很多的急转、跳跃，则会让动作看上去生硬而刻板。曲线会让动作更加顺畅、自然，在设计运动轨迹时，充分考虑到这一点，会增加运动的流畅性。

当然也有个例。一些特立独行的"非曲线"动作设计和节奏处理也会产生极其优越的"个性"。在《精灵旅社》这部影片中，角色的动作设计有着导演格恩迪·塔塔科夫斯基的独特风格，它完全不同于迪士尼常规的运动规律，他偏爱高节奏和顿挫感的戏剧化动作设计，例如，船长艾丽卡的动作设计丰富而流畅，情绪变化极端，如图 5-12 所示。剧中艾丽卡肩负"复仇德古拉"的家族使命，但她又不能自拔地爱上了德古拉，于是在剧中，她矛盾而善变，戏剧化的动作风格将角色复杂的内心斗争表现得十分到位。在这种高强度的动作设计中，角色情绪和个性得到了完美呈现，并将动画艺术的特质发挥到了极致。而剧中的宠物狗多变、不安分的状态，也通过非曲线动作设计被强化表现，如图 5-13 所示。

本节可跟进本教材 P162，7.14 节的同步练习。

图 5-12　《精灵旅社 3：疯狂假期》（美国，2018 年）中艾丽卡的造型和动作设计

图 5-13　《精灵旅社 3: 疯狂假期》（美国，2018 年）中宠物狗的造型和动作设计

5.2　动作情绪状态

有了确定的轨迹，我们还需要明确角色的情绪或状态。例如，同样是从 A 点到 B 点，角色在不同的状态下会采用不同的方式展现；同样是原地旋转的小天鹅，兴奋与难过的动作也会不尽相同。

5.2.1　小实验：不同情绪下的动作状态

实现从 A 点到 B 点的运动过程，设定一种状态（用一个词语概括），例如，**"丧""振奋""萌""可怜兮兮""悲情""假意惺惺""得意忘形""鬼鬼祟祟"**……想象角色在此状态下完成动作。

从《精灵旅社 3》宠物狗的表情动作设计中（图 5-14），我们几乎可以对应出这些情绪特质产生的角色状态，不妨将其作为一种创作参考。

图 5-14　《精灵旅社 3》（美国，2018 年）中宠物狗的表情动作设计

5.2.2　"我演你猜"的游戏

如果可以，表演一下你的设想。

有时候我也会让学生将写好的规划词卡片放在一边，然后玩"我演你猜"的游戏。或者干脆就把大家的想法都放在一个盒子里，然后随机抽取一张卡片，表演卡片上的情绪动作，这个环节总是能够引来阵阵的笑声。除了表演的差异，他们对状态的构思规划与模拟表演引起了观者的共鸣，并且加深了对动作的理解和记忆，到此目的就达到了一半，如图 5-15 所示。

图 5-15　我演你猜

5.2.3　观察与记录

通常在这个教学环节，我会让学生通过观察同学的表演了解动作特征，并用草图的形式记录表演过程，画下过程中 3～5 个主要的动态速写或者结构图，如图 5-16 所示。

图 5-16　通过对表演的观察和记录理解动作

5.2.4　动作再创作

在此基础之上，还可以进行更多动作的设计和表演，例如，在吃饭、喝水、唱歌、跳舞等情景中的不同状态。通过观察和记录可以对动作有初步的掌握，并拥有初始的素材，此时就可以进行角色动

作的创作了。如图 5-17 所示，我们根据鬼鬼祟祟的动作摹写进行了小丑动作的创作，并进行了一定程度的夸张。

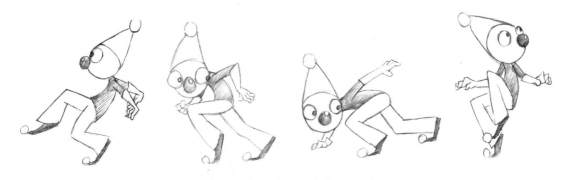

图 5-17 归纳出关键动作并记录下来

我们还可以运用角色去客串经典作品中的角色来进行模仿表演，如图 5-18 所示，我们用小丑的角色客串了《白雪公主》中的一段情节：白雪公主从猎人那里逃走后冲进森林，她害怕又伤心，一不小心被石头绊倒在地，她趴在地上哭了起来。

具体分析：**情绪特征为伤心、害怕、慌张、惊恐**；动作特征为**奔跑后跌倒**。

动作细节：**腿部奔跑姿势；手慌乱地张开；面部表情时而惊恐，时而难过，时而流泪**。

这样的练习具有强烈的动作情形假定性，同时也是高效的临摹学习方法。

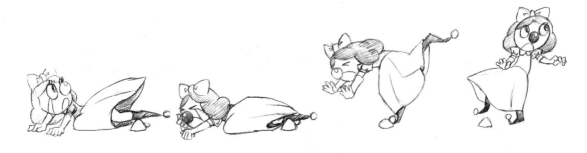

图 5-18 扮演白雪公主跌倒的小丑

这是一次有趣的尝试，学生们意识到了根据不同的设定，角色走路的方式可以有很多种。在这些设定因素中，角色的个性与情绪状态起到了主导作用。希望在配套的练习中大家能够积极跟进，也可以在更多联想和摸索中创造更多有趣的动作。

本节可跟进本教材 P164，7.16 节的同步练习。

5.3 动作想象构思

在前文讲述的动作状态中，我们运用了"现实表演"作为重要参考依据来进行动作的创作，这或许是动作设计的前期素材获取。真正的动画角色动作设计还是要从动作的再创作开始。动画角色的动

作是融入动画镜头、动画情节和动画表演的综合表现，因此，我们通常会以表演来评价其动作表现，而评判的标准一般是指表演是否符合剧情的要求和角色的个性。另外，对于具有极强夸张表现可能性的动画艺术来讲，想象力和幽默感同样是动作表现的制胜法宝。因此，我们需要在基本剧情的规定情境下，通过动作的想象与表现，体现角色的个性和一定的幽默感。当然，需要说明的是，幽默感并非所有影片和作品的必须要求，对于严肃题材和特殊风格的动画可能也不需要幽默元素的加入。

5.3.1 动作个性想象

1. 小实验：个性动作

继续从 A 点到 B 点的表演，这一次的要求是，首先用几个词描绘角色类型——文静淑女、魁梧壮汉、性感女郎、驼背老人、跟跄婴儿，并写下个性动作的构思关键词。

- 长发飘飘，小步走路，低着头的，害羞的。

- 肌肉发达的，有力量的，肩膀扭转明显的，自负的。

- S 形的，腿长的，展示型的，扭转幅度大的。

- 弓背的，拄拐棍的，咳嗽的，走两步退一步的，自己捶背。

- 表情无邪的，走不稳的、张着双臂保持平衡的、外八字形的。

尝试着表演这些动作，并记录下动作。不难发现，我们在定义角色个性的时候会将角色类型化。类型化角色辨识度很高，具有典型性。

2. "典型"与"个性"

典型是指具有共通性的类型所具有的代表性。一般来讲就是一眼即可辨识的类型。典型性或者类型化在一定程度上可以帮助我们明确角色，也是一种适用性极强的创作模式。个性也通常有一定的类型，例如活泼型、沉稳型、搞笑型等，每一种类别都会有表现的特点，如此看来"个性"的呈现似乎就是在遵循着固定的"类型"表现，或者说某种个性就是某种典型的最佳代表。如图 5-19～图 5-22 所示，将我们想象的角色类型和个性进行了动作的呈现。

图 5-19 文静淑女型

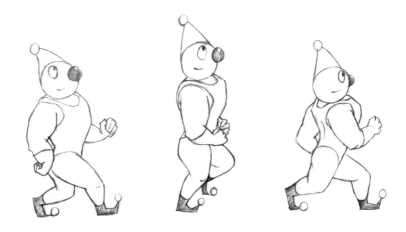

图 5-20　强壮力量型

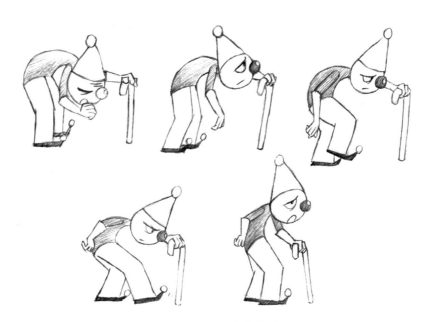

图 5-21　老态龙钟型

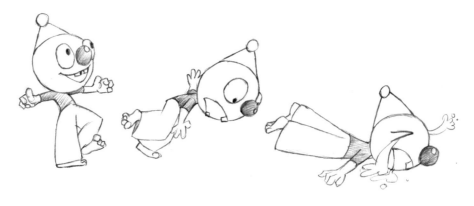

图 5-22　幼稚可爱型

　　而个性在真实的角色中通常又是独一无二的，没有一个角色可以被完全复制，也没有一种类型可以囊括所有个性。这就是我们愿意去观看电影并会不断爱上某个角色的原因。或许艺术创作的终极目标就是要不断超越类型，创造唯一，创造个性。而新的创造在一定程度上又会成为公认的类型或者典型。

　　类型或典型在某种程度上会有既定经验的痕迹甚至被套路化，但个性的表现通常是更为鲜活的，具有个别性的，我们常说：创作通常来源于生活又高于生活，对于动画角色动作设计来讲，有时要具备某种类型特色，它既来自生活又来自我们的头脑，既真实又超越真实。所以，在我们观看动画片时看到角色被拍扁到墙上，而角色又如同弹力球一样回弹恢复时，我们不是摇头否认它的"无理取闹"，而是在这种夸张变形中哈哈大笑、尽情释放。谁又能想象常规的物理运动在动画角色动作中的运用如此精妙绝伦呢？观察、尝试、想象与试验是个性产生的最佳方式。

3. 差异性

　　因为动画角色性格、年龄、体型、生活背景、着装特色等的差异，它们会呈现不同的动作特色。如图 5-23 所示，以同类或者同样的角色为例，我们通过不同的走路方式体现了一个外向、开朗，另一个内向、收敛，两种不同的个性。

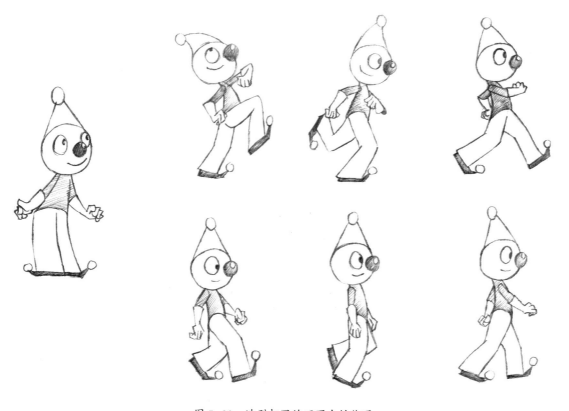

图 5-23　造型相同的不同个性体现

　　例如，壮汉是否也可以从差异性上来打破常规？与一个真正的壮汉与之相对比，我们可以想象一个有洁癖、爱美、爱幻想的壮汉，如图 5-24 所示。遵循这样的创作思路，想象更多与众不同的角色，并尝试设计他们的动作吧。

　　本节可跟进本教材 P166，7.17 节的同步练习。

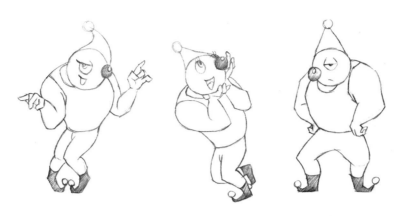

图 5-24　有洁癖又爱美的壮汉和真正的壮汉

5.3.2　动作的幽默感

　　幽默会通过语言、动作、情节或表演给我带来快乐。对于大多数的动画动作来讲，幽默感是非常重要的创意因素。动画虚拟和夸张的特性，让角色的表演总能令人大开眼界。这里我们很自然就联想到了英国喜剧表演艺术家查理·卓别林和他的表演，如图 5-25 所示。《新世纪周刊》评论："肥裤子、破礼帽、小胡子、大头鞋，再加上一根从来都不舍得离手的拐杖，卓别林用他的表情和动作，将默片带到顶峰。" 卓别林一有时间就会坐在观众席上去观察观众在看表演时的反应，以此来改进自己的表演动作。卓别林的表演，每一个动作都具有强烈的感染力，而这些动作经常以恰当的幽默感赢得观众的认可。

图 5-25　英国喜剧表演家查理·卓别林

　　同喜剧表演的夸张性和表现性相似，动画角色无论是在角色静态造型阶段，还是动作的展示阶段都可以以想象为基础夸张动作幅度，进行动作叙事与幽默的表现。与喜剧表演不同的是，动画角色的表演拥有更多的表现自由度与可能性。如图 5-26 和图 5-27 所示，动画电影《精灵旅社》对会跳舞的木乃伊充满柔软特质的形体想象，对女巫几近变形的老年形态联想，对德古拉从蝙蝠到人的动态联想。在创作者手中，角色如同多变的演员，而动作就是如同行云流水般的表演。

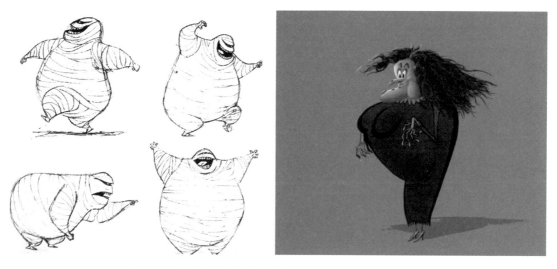

图 5-26　《精灵旅社 3》（美国，2018 年）的人物概念设定

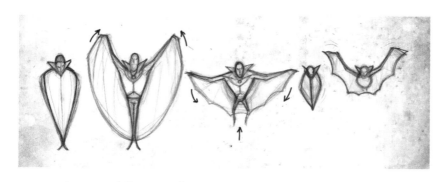

图 5-27　《精灵旅社 3》（美国，2018 年）中德古拉的动作想象

幽默感是动画片最有强有力的武器之一。这种幽默源自创作者对角色的想象，更源自其对角色的解读、分析与表现。娴熟的创作者总是能够运用最佳的表情变化、肢体变化、细节变化表现出最为贴切的喜怒哀乐，例如，《精灵旅社 3》中角色惊恐、愤怒或者讨喜地笑，角色乃至影片的幽默感跃然纸上，如图 5-28 所示。

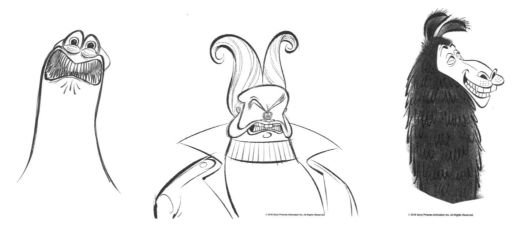

图 5-28　《精灵旅社 3》（美国，2018 年）的人物概念设定

5.4 动作表现

5.4.1 个性表现

以我们的马戏团小丑为例，假想几位体形、性格迥异的马戏团小丑轮番亮相。在头脑及纸面上构思角色动作，并不断调整和优化，最后付诸实践，完成动作。

喜爱表演的小丑 R，搬着沉重的哑铃，如图 5-29 所示。

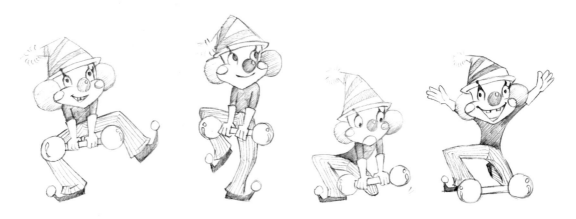

图 5-29 搬着哑铃入场的小丑 R

喜欢耍酷的小丑 W，挥舞手中的拐杖，如图 5-30 所示。

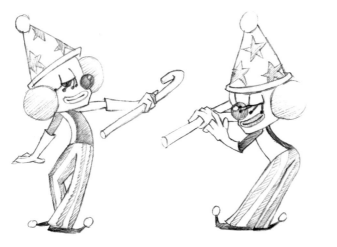
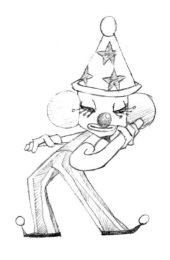

图 5-30 耍酷的小丑 W

举止高雅的高个子小丑 T，脱下礼帽鞠躬，如图 5-31 所示。

奸诈自负的小丑 S，如超人般的动作，如图 5-32 所示。

圆滚搞笑的小丑 B，翻滚进场，如图 5-33 所示。

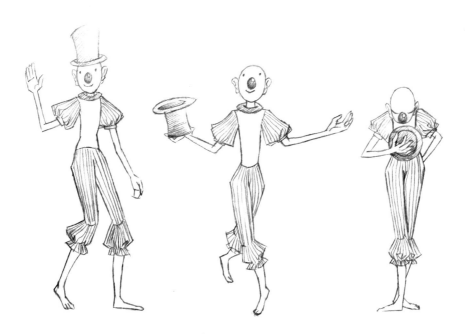

图 5-31　举止高雅的高个子小丑 T

图 5-32　奸诈自负的小丑 S

图 5-33　滚入画面的小丑 B

娇羞可爱的女小丑 N，撩动裙边鞠躬，如图 5-34 所示。

图 5-34　娇羞可爱的女小丑 N

通过独具风格的亮相表演，角色的形象更加清晰明确了。此时会发现，我们需要不止一个体态姿势来完成设计，在构思阶段，我们可以根据动作的复杂程度运用多个连续且不同的姿势来进行动作的呈现。相比体态设计，我们会在更丰富的姿势绘制中，看到角色更加细腻的表演。

5.4.2　幽默表现

大多数动画片中的动作是带有强烈夸张特性的，幽默感会在超乎常规的动作中得到更好的表达。

1. 夸张

不妨试着在你的角色动作中运用夸张的手法，并且尝试离奇、超越常规，甚至出错，只要你能想到的，它能够传递你对角色动作各种不同感受的联想，你都会收到意想不到的效果。

对体形和弹力的想象，如图 5-35 所示。

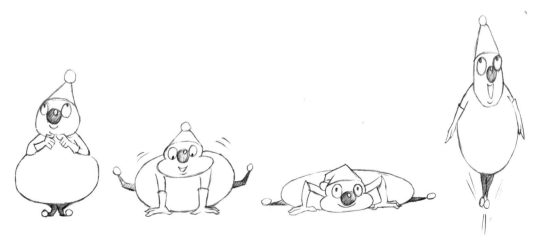

图 5-35　弹力变形

对形体质感的想象，如图 5-36 所示。

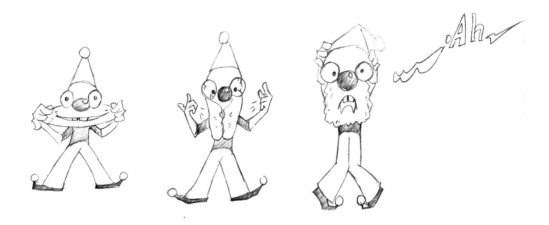

图 5-36　超级情绪：抓狂、自恋

对非现实"过头"的想象，如图 5-37 所示。

图 5-37　"过头"的想象

对"大头宝宝"重心不稳的想象，如图 5-38 所示。

图 5-38　重心不稳的"大头宝宝"

前文讲过，在造型上的适度夸张会给予角色强大的张力，而动作的夸张则可以进一步调动观众的情绪，动画动作的夸张特性，以非现实的动态和幽默，满足了我们对角色的各种想象和期待，同时也让观众在观影时得到了现实中较难获取的情绪释放。

2. 强化幽默

幽默除了通过夸张来实现，还可以通过其他方式强化，例如"重复"和"停格"。

"重复"是喜剧表现的重要手段之一。通过语言或者画面，第一次的信息传达通常是相对新奇或者陌生的，第二次的传达则使信息具有了一定的认知性和熟悉度，多次的"重复"传达则产生了信息的强化作用。幽默通常会在此重复过程中悄然出现，观众在画面前如同知晓所有秘密的旁观者，会因为重复的作用联系起前后的因果关系，并由此产生成就和快乐。例如，表演小丑的演员在恶作剧完后就盯着镜头停留数秒，下次恶作剧后继续盯着镜头数秒，当小丑接受惩罚时，他继续盯着镜头数秒，观众就会哄然大笑。喜剧表演惯常运用重复来强化幽默感，在观看作品时多留意这种表现手法并尝试在你的作品中也应用起来，如图 5-39 所示，这对作品表现力的提升会大有裨益。

本节可跟进本教材 P167、P168，7.18 节、7.19 节的同步练习。

图 5-39　小丑表演

"停格"也是一种常用的强化幽默的方式，例如，角色受到惊吓的瞬间。如图 5-40 所示，角色的反应和镜头的表现在第 4 格采用几乎静止的画面。这里强化的是角色的情绪，更是观众对角色情绪的认定。

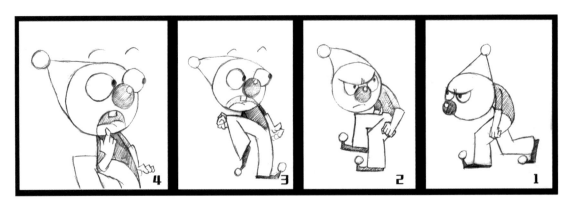

图 5-40　以静制动

第 6 章

角色动作实现

在漫长的人类发展史中，人们始终没有停止对动态捕捉和表现的尝试。例如，源于岩洞和壁画的早期动态艺术雏形，动态奔跑的野兽岩洞壁画（图 6-1）、古埃及壁画中人物的连续动态（图 6-2）等；在文明的进步和技术的成熟下产生的动态艺术，例如走马灯（图 6-3）、皮影戏（图 6-4）和魔术幻灯（图 6-5）；直至 17 世纪中叶，视觉暂留现象（视觉暂留现象是指光对视网膜所产生的视觉在光停止作用后，仍保留一段时间的现象。如图 6-6 所示，卡片的正面绘制一只小鸟，而反面绘制的是鸟笼，当快速翻动纸盘时，就会看到鸟在笼中的幻象）的奥秘被揭示，动画成为可能。

图 6-1　法国考古学家普度欧马：野兽奔跑分析图　　　图 6-2　古埃及壁画中的动态图

图 6-3　走马灯　　　　　图 6-4　皮影戏　　　　　图 6-5　魔术幻灯

图 6-6　笼中鸟幻盘

摄影技术的进步为真正的动画艺术诞生奠定了坚实的技术基础，我们从摄影枪的原理图中可以窥探传统动画艺术的原型，如图 6-7 所示。

图 6-7　摄影枪原理图（法国，朱尔·马雷，1882 年）

法国发明家夏尔·埃米尔·雷诺于 1888 年发明了"光学影戏机"，如图 6-8 所示，并在之后创作了《可怜的皮埃罗》（图 6-9）、《更衣室旁》（图 6-10）等运用了诸如角色与布景分离、透明连环画、循环运动等技术的动画片，由此夏尔·埃米尔·雷诺被誉为"动画电影之父"。

图 6-8　光学影戏机

图 6-9　《可怜的皮埃罗》（法国，1892 年）的截图

图 6-10　《更衣室旁》（法国，1894 年）的截图

美国人布莱克顿拍摄的《滑稽脸的幽默相》（1906 年），在黑板上绘制角色并逐帧拍摄，成为了最早运用摄影技术的定格动画，如图 6-11 所示，这部影片被认为是第一部在胶片上放映的动画片。而美国人温瑟·麦凯 1914 年创作的动画《恐龙葛帝》则通过超 5000 张的手绘画面结合真人拍摄演绎了一个生动、调皮的恐龙角色，葛帝被认为是历史上第一个动画角色，如图 6-12 所示，而温瑟·麦凯的逐帧手绘动画片采用了延续至今的动画技法。

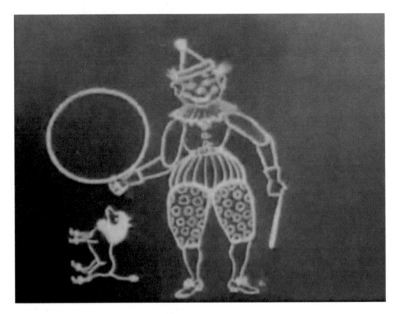

图 6-11　《滑稽脸的幽默相》（美国，1906 年）的截图

图 6-12　温瑟·麦凯与《恐龙葛帝》（美国，1914 年）的截图

之后各国动画技术不断进步，彩色动画、有声动画、计算机动画、数字动画相继出现，并在不同时期留下了弥足珍贵的代表作。探究动画片发展史，可以让我们在纷杂的技术形式之外去探源动画艺术的原初魅力。

在前文中我们了解到，静态平面的动态和动作设计可以赋予角色想象的生命力，例如图 6-13 所示的会唱歌、爱表演的章鱼。而通过上文对动画"动起来"的历史探源让我们意识到，能够运动的"动画"仍旧是动画区别于其他艺术形式的最大魅力，也就是说，动画是需要将角色的动作画面真正放入时间流之中，让它成为"动起来"的艺术。

图 6-13　《精灵旅社 3: 疯狂假期》（美国，2018 年）中会唱歌、爱表演的章鱼

本书将尝试在简短的篇幅中，让大家初步了解动画动态动作的原理，通过连续画面和节奏的调节来设计动作、绘制动作、调试动作，并通过相应的软件把设想的动作实现。我们会尝试运用相对简单的手段，实现画面的时间流动，让角色动起来。

本章所需学时：12 学时（讲授：3 学时；实践：9 学时）。

6.1　动作的设想与预期

1. 目的与把控

所有构思的终点、情绪及个性的展现均指向动作的"目的"，即角色通过动作要干什么。这里有两个目的，即角色的目的和创作者的目的。负责表演的角色的目的显而易见，例如一切就绪，期待美味的到来，如图 6-14 所示，或者一剑刺向痛恨的敌人，如图 6-15 所示。而把控这个目的的人是动作创作者，他让表演者实现目标或与机会失之交臂，或者让表演只是一段并没有结果的"挣扎"，他是整个动作过程的主宰者。

2. 过程与结果

"目的达成"可以分两个阶段，即预备阶段（显露目的）和实际结果的展现。以图 6-14 和图 6-15 为例，角色动作起始的目的与最终的结果有着一定的反差。动作的情节设计体现了创作者的创作意图和变化思路。

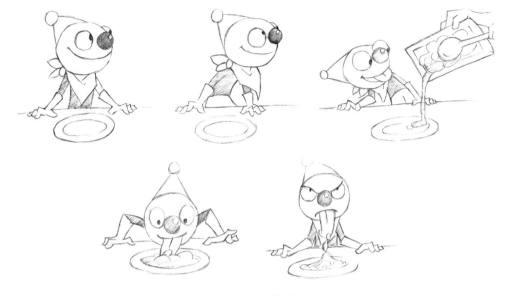

图 6-14　期待美味

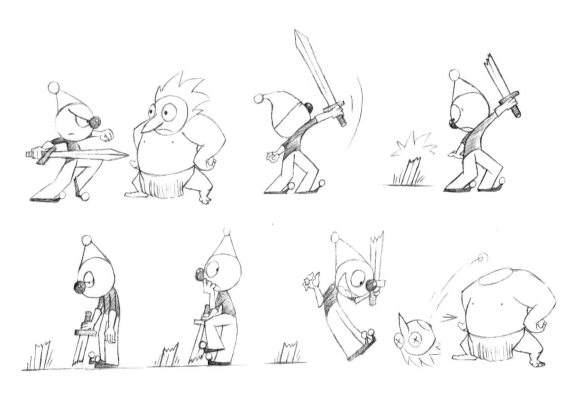

图 6-15　复仇者

6.1.1　目标与准备

　　动作的起因指向既定的目标，例如射箭、起跑、追逐或跳跃等。这里的动作既要有明确的目的性又要符合运动规律。运动是一个相对复杂而有趣的过程，关于运动规律的研究，对于动画来讲也是一门很重要的学问。人们在分解运动画面并不断实现画面"动起来"的创作中，对运动规律的捕捉也是一种大发现。很多我们无法用肉眼观察到的变化，甚至意想之外的变化都精细呈现。一个动作的实现

远比我们想象的复杂！深入地研究、反复地实践和调整才能创作出协调、舒适、具有表现力的动作。

本小节选取了"预备—缓冲"这一运动规律来进行基础动作的设计与制作。先来看一组常规动作——跑步动作分解，如图 6-16 所示。

图 6-16　常规跑步动作

这是非常详细的跑步规律运动，如果将其应用到角色运动中，我们能够通过循环来实现一个跑步的过程。但是我们还希望能够在动作中加入更多的个性、表现和力量，例如，将情境设定为"以百米冲刺的速度奔跑"，我们设计了一个小丑跑步的动作，其中运用了"预备缓冲"的小技巧。

反方向蓄力（预备）—接触—惯性—恢复（缓冲）

预备起跑的目的是要有强大的力量来保障更快的速度。我们在跑步动作前设定了两个不同的预备起跑动作，分别为下蹲蓄力准备和站立侧身蓄力准备（图 6-17）；以及起跳动作的蓄力（图 6-18）和撞击动作的蓄力（图 6-19）等。

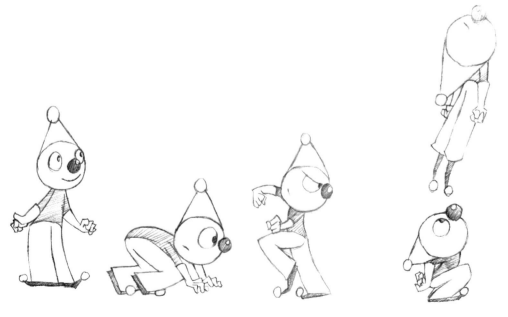

图 6-17　起跑的预备动作　　　　图 6-18　起跳的预备动作

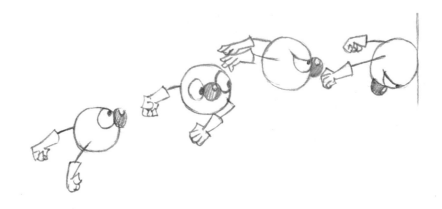

图 6-19　撞墙的预备动作

　　"预备—缓冲"是运用非常广泛的规律，但也只是诸多规律中的一种，我们可以通过这一实例的学习举一反三，并在创作中发现更多增强动作表现力的小技巧。

6.1.2　过程与结果

　　任何动作的初衷都是带有目的性的，然而这些目的性的表现结果却经常难以预测，有时我们能够心想事成，而有时却事与愿违。动作的戏剧效果在于通过动作实现双重目的（角色本身和创作者的目的）例如，奔跑—急停产生的惯性动作，如图 6-20 所示；拍打蚊子失手将假发打掉的尴尬，如图 6-21 所示；胖子轻巧的舞蹈动作也不可避免地将地板压碎，如图 6-22 所示，等等，以上实例可见，在创作者掌控下的目的显然会有精心设计的其他意图。

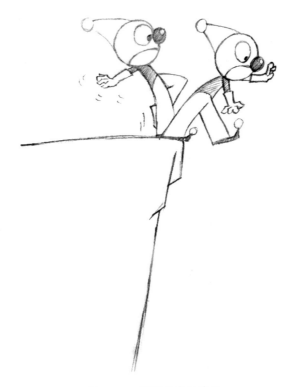

图 6-20　误遇悬崖的惶恐

图 6-21　尴尬

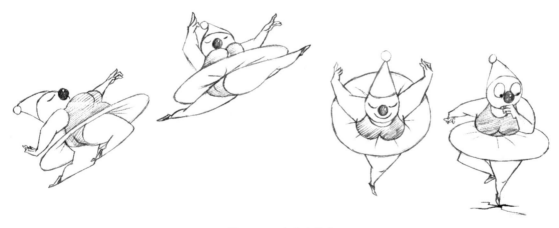

图 6-22　陶醉的舞者

　　有时，运用"意想不到"或者"与期望反差较大"的结果，通常是创作者让动作产生戏剧效果的手段。在这里，创作者的奇思妙想或者以静制动的创意，通常是动作幽默感的来源。拓展想象的空间并加入幽默的思维，可以使目的与实际效果相互合作，从而增加动作戏剧性的表现张力。

　　打开你的思路，充分想象，去创作一些具有情节特点的动作，并试着把它画下来。在本书的跟进练习中尝试更多的可能吧。

　　本节可跟进本教材 P169，7.20 节的同步练习。

6.1.3　辅助因素

　　除了角色表演的需求，在动作设计表现中，一些辅助因素也会影响动作效果的表现。

1. 第二动作

主体动作是对角色整体起决定性作用的动作，例如，走路动作中，起到支撑和变化的部分是腿、

胯及肩，手臂部分就属于相对次要的部分。通常我们把这些次要部分称作"第二动作"。

（1）手对肢体的辅助。

例如，在人物动作中，当手臂不需要起主要作用时，可以作为第二动作的重要表现内容。如图 6-23 所示，角色在生气时紧握的双拳和手舞足蹈时放松的手臂等。

假设需要表现镜头中的一位聆听者，身体的状态相对静止，但他的手采取了不"沉默"的动作方式，例如，不停地敲打桌面，如图 6-24 所示，我们还可以想象角色翘起兰花指、紧紧攥拳头或者双手紧扣等的辅助表现，这些都从侧面向我们传递了角色的心理状态。

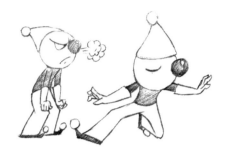

图 6-23　手臂动作的辅助表现　　　　图 6-24　一位沉默的聆听者

图 6-25 展示了一个无精打采的人，用他低垂的手臂向我们展示了他的消沉。

图 6-25　无精打采的人和毫无生机的手臂

图 6-26 展示了一个梦游者在无意识状态下用手臂探索黑暗的动作。

图 6-26　梦游者

（2）五官对肢体的辅助。

五官的变化在一定程度上也可以称作肢体表现的第二动作。

人物讲话时的眨眼动作或眼珠的转动，能够较好地体现人物的心理变化，例如，强装坚强或者内向慌乱，眼珠都会有不同程度的闪躲，这些小动作是抛开语言因素直观展示角色的心理状态的重要信息。例如，动画电影《精灵旅社》中的角色，就在眼神的传递中做了很多细节的变化，让观众在观看影片时，情绪一直被角色的五官变化调动，如图 6-27 所示。

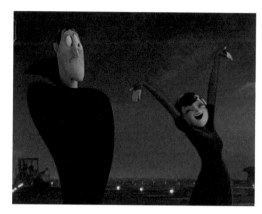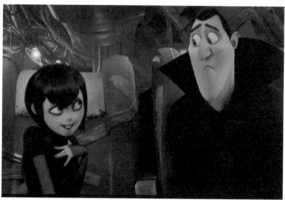

图 6-27　《精灵旅社 3》（美国，2018 年）的眼神表现

第二动作的意义是辅助主要动作完成，并且能够更好地展现角色的个性、动机和情绪。如果第二动作出现错误或者表现不理想则会影响主要动作的表现。因此，在把握好角色整体动作的同时，我们应该尽可能顾全更多细节，让动作表现趋于完美。

2. 跟随和重叠

很多时候，人物的附件在动作中也会相对突出，例如头发、衣服，甚至是面部的肌肉。通常这些附件总会跟随主要动作，但无法同时运动，它与主体动作有一定的时间差。这些部分与主体的关系和运动时间差，可以产生延时跟随、重叠的动作效果。例如，当我们的身体已经做完了下蹲的动作时，衣服的边角还在下蹲的过程中；而当我们起立时，衣服的边角刚好完成下落的动作；当我们完成站立动作的时，衣服的边角还需要从下落再回到上升状态。图 6-28 展示了在起跳和下落动作中斗篷的运动跟随延时效果。

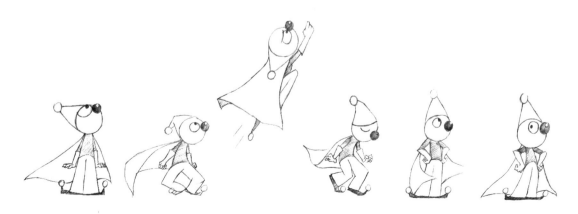

图 6-28　斗篷的延时动作

相反，如果我们柔软的衣服和身体动作同步开始或者停止，衣服看上去就会僵硬死板，这正是重叠和跟随动作的意义所在。在很多动作设计中，都会用到跟随和重叠来体现动画夸张的魅力。迪士尼有一个经典的做法，先在一张纸上描绘一个姿势，然后在另一张纸上将其变得更夸张——每一部分都尝试着夸张，脸颊鼓起来、耳朵竖起来、手变大、脚趾和眼睛舌头都变大，但要注意姿势保持一开始的姿势。

当我们尝试着让这个变形的姿势在本来的姿势之前出现，时间可以是几帧，然后再恢复正常的姿势；抑或在最后的姿势中做一点儿小改动，如图 6-29 和图 6-30 所示，这个夸张的重叠动作就体现出了动画弹力的神奇效果。

图 6-29　蹦出的眼珠

图 6-30　蹦出的身体"气泡"

我们还可以尝试将这个夸张姿势变成脱离身体的状态，例如所有的部位飞出骨骼，又快速还原。这种变化虽然时间很短，但效果却很突出，如图 6-31 所示。

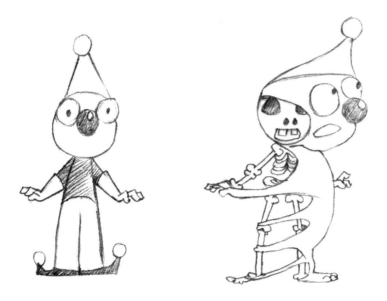

图 6-31　脱离骨骼的肉体

以此类推，我们可以进行多种动作的想象和尝试。

3. 动作的视角

视角的调整像是在模拟镜头。在设计类似平视效果的常规视角动作时，我们更多的是以"当事人"或"第一人称"在演绎动作。而调整了视角的动作似乎采用了"第一人称"以外的"他者"身份在窥视动作的呈现，而这一视角带有表演角色之外的有一定距离的主观色彩。例如，仰视有着强烈的崇拜意识；俯视则带有较强的距离感和局部意识。

角度的调整可以让动作表现效果事半功倍，如图 6-32 所示，我们可以看到，这些视角的调整会让角色的动作看上去更具情绪特质。不过，透视的运用需要有相对专业的透视知识作为支撑，它在实际的运动过程中更要以变化的透视来呈现。

图 6-32　调整动作表现的视角

不妨在动作想象中，通过调整视角更好地去呈现动作的表现力。

本节可跟进本教材 P173，7.24 节的同步练习。

6.2 动画动作实现原理

通过前文的学习，我们知道动画幻觉的产生源于人类眼睛的视觉暂留现象，如图 6-33 所示，连续的姿势画帧在我们的视线中顺次停留，进而在眼中形成连续的动作，产生运动的幻觉，如图 6-34 所示。

图 6-33　在拷贝台上绘制的原画动作（图片选自作者制作的独立动画《一个女人的一生》，2009 年）

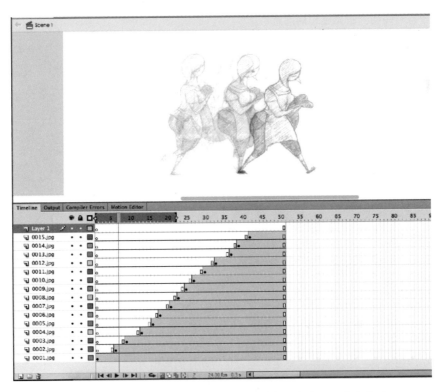

图 6-34　在 AN 软件的时间线中可以看到每个姿势画面依次出现

6.2.1　原画与中间画

对于动画创作者来讲，大部分的工作是去设计和绘制动画过程的画面。一般情况下，我们可以用两种方式来绘制一个动作的画帧。

（1）根据动作时间的需求和动作的平滑程度，按照相应的顺序，将逐帧的画面顺次画下来，如图 6-35 所示。

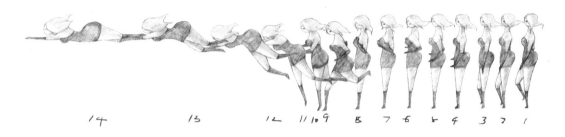

图 6-35　顺次绘制方法（图片选自《一个女人的一生》，2009 年）

（2）首先提炼整个动作的关键部分，绘制出相应的关键帧，然后补充中间缺少的帧，即中间帧，如图 6-36 所示。

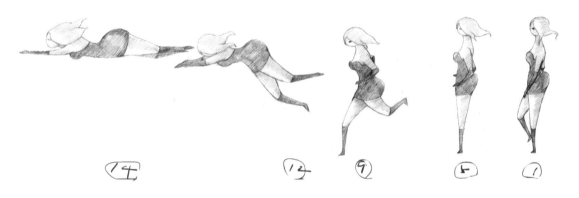

图 6-36　关键帧绘制方法（图片选自《一个女人的一生》，2009 年）

一个动作中的关键帧即我们常说的原画，如图 6-35 中的 1、5、9、12、14 帧。连接关键帧的中间过渡帧即中间画，如图 6-35 中目前缺少的 2、3、4、6、7、8、13 帧。原画与中间画加起来就可以表现一个动作。

第一种顺次绘制的创作方法，对于整体动作的连贯性以及创作者意图表达的准确性有着较大的优势，通常适用于独立创作者。然而，对于团队创作或者制作大篇幅的动画作品来讲，逐帧顺次绘制动作无疑会带来劳动力分配上的障碍。在绘制大量画稿的过程中或多或少会产生意向不自觉偏移的问题，角色可能会发生变形或者动作节奏会变混乱（尤其对于初学者而言）。

第二种方法注重整个动作提纲要领的完成。原画是整个动作的骨架，而中间画的补充丰富了动作的圆润度和顺畅感。这种方法通常有着明确的分工——原画由经验丰富、创造力强的人员进行，而相对来讲重复性和工作量大的中间画，由有一定基础的技术人员来完成即可。整个动作的绘制可以依据人员能力进行工作分配，能较好地保证创作进度。然而，这种方法也存在一定的缺陷，由于分工人员的能力和表现手法的差异，会导致动作与预想的有一定出入。但这种方法在动作规划、产出效率和团队合作中有着明显的优势，因此在实际动画创作中较为常用。

6.2.2　时间与画帧

动画动作表现的"魔法棒"是时间与节奏的处理，它如同音乐的韵律，因为节拍的变化而产生不同的感受。动画是时间的艺术，它需要在时间范围内展现变化的过程。节奏则在动作的时间和画帧规划中体现。

同样的运动轨迹，不同的帧数，我们所看到的动作会呈现不一样的节奏。如同钢琴音符的节拍，有一拍、两拍、四拍，还有二八拍（半拍）等，如图 6-37 所示。在钢琴的演奏过程中，节拍是曲目呈现的节奏，正因如此我们能听到清晨的悠闲韵律，也能听到高亢激昂的命运呐喊。节拍越短，节奏越紧凑，节拍越长，节奏越舒缓。图 6-38 为一首我们非常熟悉的乐曲《生日快乐》的乐谱，其音符节奏的节拍组合与变化成就了曲子的旋律起伏。音乐的节奏是音乐艺术的灵魂所在，动画的节奏与音乐的节拍有着异曲同工之妙。

图 6-37　乐谱中音符的节奏

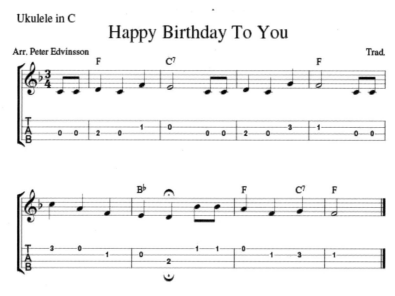

图 6-38　乐谱中的音符

动画时间帧的节奏处理如同钢琴中的节拍，同样的运动距离或者幅度变化内，帧数越多，时间越长，动作越慢；帧数越少，时间越短，动作越快。Animate 软件中的时间轴就能非常直观地展示时间帧的节奏。如图 6-39 所示，两个小球运动的起点和终点相同。我们想要实现两个小球以不同速度从 A 点到达 B 点，因此，我们给予两个球不同的时间帧，小球 1 为 48 帧（图层 1），小球 2 为 24 帧（图层 2），如图 6-40 所示。

图 6-39　给予两个小球不同的时间帧

图 6-40　小球运动路线为 A 至 B

在时间轴上创建传统补间动画,如图 6-39 上部时间轴部分(两段钻蓝色区域为生效的补间动画)。

当我们预览动画时就会看到,如图 6-41 所示的场景舞台动画结果(为了方便理解,我们打开区间的"洋葱皮"功能,可以看到小球的轨迹动态)。软件的智能处理功能自动将动画的中间帧补全,由此呈现如图 6-40 所示的运动轨迹,但在实际的动画动作绘制中要比小球运动复杂得多,但时间与节奏处理的原理是相同的。

图 6-41　预览两个小球的动画过程(上方图层 1 代表小球 1,下方图层 2 代表小球 2)

小球 1 的运动帧数是小球 2 的 2 倍,则小球 2 的速度是小球 1 的 2 倍。此操作文件及动画效果在配套资料中可下载观看学习,预览动态 SWF 格式视频,能够帮助理解小球运动速度的异同。

6.2.3 节奏调控

在调节时间与画帧的长度时，小球的运动速度发生了变化。我们还可以进行更加细微的节奏处理，让小球产生更富生机的运动。以小球的跳跃运动为例，我们能更好地看到节奏与时间的微妙关系，如图 6-42 所示，它与前文小球的运动相同，为匀速运行。匀速运动是没有情绪、不受任何外力影响的理想运动模式，精准而机械。例如，钟表的摆动和时针的运动都是匀速运动。

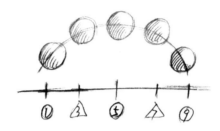

图 6-42 匀速的小球运动

现在做一下变化，在帧数和时间相同的情况下，调整小球关键帧的位置，观察小球的运动节奏。

小球运动变成了先慢后快的加速运动，如图 6-43 所示。

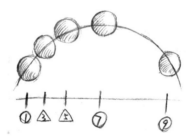

图 6-43 小球的加速运动

小球运动变成了先快后慢的减速运动，如图 6-44 所示。

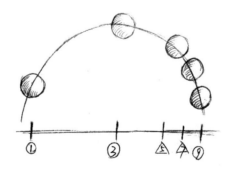

图 6-44 小球的减速运动

加速运动和减速运动是可以在平均运动节奏基础上进行变化调节的。

　　在这个基础之上我们还可以进行更多的节奏变化调整，例如中间加速，或者起止加速等。在实际的角色动作中，节奏调节的基本原理相同。动作的节奏调整包括以下两个部分。

　　(1) 原画：采用草图框架的形式，先将关键姿势画出来，以完成动作的规划，如图 6-45 所示。

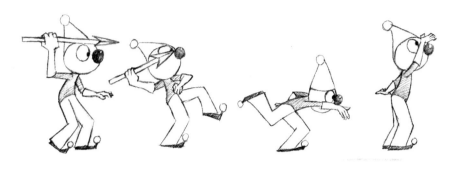

图 6-45　投掷动作的原画实例

　　(2) 轨目表：同时需要一个规划时间帧分配的轨目表，如图 6-46 所示。

图 6-46　轨目表

　　原画关键帧及轨目表的规划和设计也是一种便于修改和调整的创作方式。图 6-45 中的投掷动作大概需要 2 秒，我们将总的动作完成划分为 27 帧，其中 4 帧为原画关键帧，剩下的部分为中间画。在轨目表中我们可以看到它们的分配方式以及中间画要加的具体位置。

　　图 6-45 的四个原画动作姿态，体现了角色的动作距离和幅度；轨目表（图 6-46）把这些原画帧放在了时间轨目中。注意观察 11 帧与 15 帧动作幅度变化大，但是中间画帧规划了 3 帧，体现出其动作速度明显变快，而 1～14 帧和 15～27 帧的动作速度会放慢。

　　因此，在动作的实际设计中，还需要根据动作的运动规律和变化特征来处理轻重缓急。这样我们设计的动作才不会显得刻板、僵硬、机械，而是有生命、有生机的。动作的节奏存在于我们生活的所有动作中，角色的生机、情绪的体现、个性的表露都因动作的节奏变化而精彩呈现，角色生命力以富有生机的动态形式展现。

6.2.4　全动画与有限动画

1. 全动画

　　最早人们使用各种帧频来尝试拍摄画面，然而拍摄所需的胶片成本制约了人们对高帧频的追求。平衡了制片成本和较为理想效果的 24 帧 / 秒，成为人们能够接受的拍摄理想标准，这也是人眼能够接受的、正常的画面播放速率。在电影和电视播放媒介以及播放制式的限制下，还会有 25 帧 / 秒和 30 帧 / 秒的差别。我们长期以来一直使用的就是 24 帧 / 秒来拍摄影片，这意味着影片播放时需要 1 秒播放 24 个画面。

对于动画来讲也是相同的，我们需要在 1 秒的影片中让 24 帧画面通过。如果遵循自然拍摄的规律，我们需要将动作的全部变化过程分解成 24 帧画面，并绘制下来，这种动画制作手法也被称为"一拍一"。而"一拍二"，即一张画面拍摄两次占两帧，这样我们在处理 1 秒的动画时，使用的就是 12 张不同的画面，而这 12 帧画面在时间轴上被复制并占用了 24 帧。

高帧频对电影来讲，意味着拍摄胶片的成本提高，那么对于逐帧绘制和逐帧渲染的动画来讲，就意味着每帧画面的高额制作成本。正因如此，动画的人物形态或者色彩的因素都会进行不同程度的简化，例如，色彩的处理就很少会采用渐变等多层色彩的变化。在传统二维动画中，单色平涂或只用"明暗两个面"的处理是常用的方法。动画的简化特征使其在适当减少帧数后并不会让观众感觉不适，于是"一拍二"的制作标准也被广泛应用。

全（动）动画，严格遵照人物动作的基本规律和运动精度来进行制作，诸如《白雪公主》（图 6-47）、《千与千寻》（图 6-48）等影片，人物动作精度接近真人，全（动）动画就是在"一拍一"或"一拍二"的制作标准下完成的。

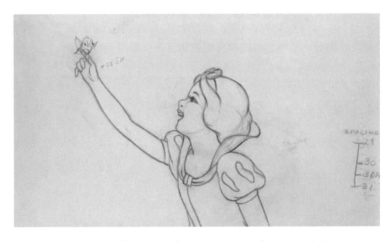

图 6-47　《白雪公主》（美国，1937 年）的设计稿

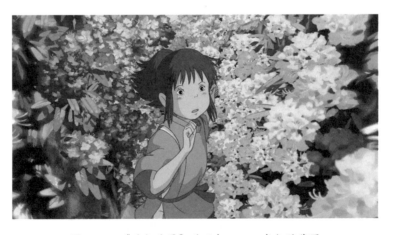

图 6-48　《千与千寻》（日本，2002 年）的截图

当然"一拍一"或"一拍二"的标准并非既定的，我们还会根据制作精度的要求以及动作的节奏进行不同程度的调整。因此，在制作要求不高的动画系列剧中，"一拍三"也会被使用，即 1 秒只需要 8 帧不同的画面。甚至还有原画动画，原画是动作表现的核心，也是动作实现的全部画面。

2. 有限动画

有限动画即局部（动）动画，指在动作中会有大量不动的部分，例如只有胳膊和腿动，但身体并不动；或者只有五官变化，其他部位保持静止。这种动画在很大程度上节省了制作时间和成本。例如，创立于20世纪40年代的美国联合制片公司(UPA, United Productions of America)制作的动画片，角色动作不再模仿真实的运动，而被赋予有自身性格的生命。如获得第23届奥斯卡最佳动画短片奖的作品《砰砰杰瑞德》（图6-49），是约翰·哈布雷在1950年完成的作品，它打破了传统的迪士尼风格，并向世界证实了有限动画的创造力。在这种类型的动画片中，更强调设计感，扁平化元素被大量运用，动画更偏向于抽象风格。有限动画的产生有着特定的历史背景，它在节省成本的基础上逐渐形成了自己独特的风格，美国联合制片公司虽然寿命短暂，但其影响力可与迪士尼媲美。日本动画大师手冢治虫在动画系列剧《铁臂阿童木》中首次创造性地运用了节省成本的有限动画，如图6-50所示，此后这种方法在日本动画系列剧中被大量应用，例如精致的角色和画面几乎静止，但配以局部的动作、情景化的音效和配音，作品的表现力并未减弱。

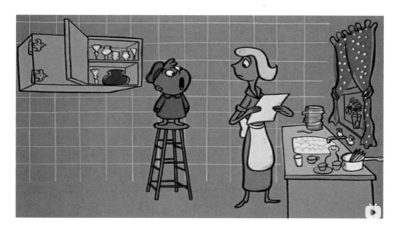

图 6-49　《砰砰杰瑞德》（美国，1950 年）的截图

图 6-50　《铁臂阿童木》（日本，1980 年）的截图

本节可跟进本教材 P170、171，7.21 节、7.22 节的同步练习。

6.3　动作的类型

在全动画和有限动画的学习中我们发现动作其实也有不同的类型，如图 6-51 所示。全动画采用更精准的动作模拟并捕捉还原真实角色的运动，而有限动画则以高度抽象概括化的方式运动。另外，动作还可以表现创作者不同的创作意图，其中会有叙事动作也会有表意动作等。我们可以将动作类型进行简单地分类，并尝试了解不同类型动作实现的方法。

图 6-51　《一个女人的一生》的动作设计图

如果按照动作的摹写形式可分为写实动作和抽象动作；如果按照动作的表现意图可分为叙事动作、程式动作、主观动作、表意动作。

6.3.1　写实动作

动画中动作表现的起源即对现实中发生的动态的描绘，例如奔跑的野牛、飞翔的鸟、劳作的人。我们努力让角色具有"生命"也是通过动作的真实性来体现的，例如奔跑的马和奔跑的牛，会以完全不同的方式运动，对真实动作和真实情境的摹写是得到真实性的重要途径。这种动作是动画中占绝对比重的动作类型，我们称其为"写实动作"。写实动作也会因为创作风格和需求的不同，分为创作类动作和还原类动作。

1. 创作类动作

对真实的摹写在创作者具有主观处理手法的再现之后，会产生截然不同的效果。

1912 年温瑟·麦凯创作的影片《蚊子是怎么生活的》，如图 6-52 所示，虽然蚊子的形态和动作充满了个性和戏剧效果，但是动画逼真生动，以至于有评论认为他是按照片描摹了角色，或者运用了金属丝的小把戏。可见创作者对现实物象的描绘形象到可以以假乱真的地步，而这种感受的真实性已经超越了物象本身的真实形态。

图 6-52　《蚊子是怎么生活的》（美国，1912 年）的截图

　　面对这些非议，温瑟·麦凯决心自己去创作一个无法被照相的角色，这就是后来他的作品《恐龙葛帝》。在他的想象与创作中将恐龙性格化表现，让它真的成为一个"调皮可爱"又有"野性"的女孩，如图 6-53 所示。对于恐龙，我们确实无法去用经验或摹写去证实其动作特征，但在温瑟·麦凯的作品中，恐龙的动态依旧是逼真而真实的。这听起来十分奇妙，但动画的魅力就是如此。

图 6-53　《恐龙葛帝》（美国，1914 年）与其原型梁龙（复原想象插画）

　　我们熟悉的《小鹿斑比》和《千与千寻》，如图 6-54 所示，在角色动作设计中都不同程度地参考了模特的表演动作，但在最终的影片中都呈现了独具特色的动画角色动作。尤其对于真实表演无法实现的动作，动画中角色的动作在创作者的想象与表现中完美呈现。

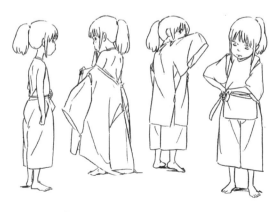

图 6-54　《千与千寻》（日本，2002 年）的设计稿

2. 还原类动作

还原相较于创作更加注重动作的真实性再现，而其创作的重要标准正是模拟或接近真实。与漫画家出身的温瑟·麦凯对创作感的追求不同，同时期的费舍尔兄弟，在1915年发明了转描机，如图6-55所示，这是一台通过追踪真人动作片段来制作动画电影的设备，他们通过转描机创作了还原模特表演动作的动画《逃出墨水井》（1917年），如图6-56所示。迪士尼在早期的动画《白雪公主与七个小矮人》和《灰姑娘》，如图6-57所示，上海美术电影厂制作的《铁扇公主》（1941年）等作品中都运用了转描机，转描机也被认为是"动作捕捉"技术的起源。

图 6-55　转描机

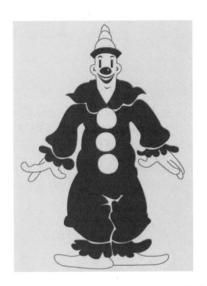

图 6-56　《逃出墨水井》中的小丑柯柯

图 6-57　迪士尼早期动画中运用了转描机

动作捕捉又称"动态捕捉"，是指记录并处理物象动作的技术。第一个动作捕捉系统出现在20世纪60年代的美国。在动作捕捉过程中，需要在表演者身上安装不同部位的传感器，以追踪和记录其动作，而这些传感器会在计算机中实时映射出虚拟的骨架，在表演者表演动作的过程中连续数据被记录下来。之后动画师将现有的角色模型骨架与动作捕捉的数据绑定，使动作数据能够直接驱动角色骨架，在序列帧中形成角色的骨架姿势，从而生成角色与捕捉信息一致的动作。这就是我们在科幻电

影中看到的虚拟角色动作如此真实的原因，例如首部使用动作捕捉技术的电影《指环王》（1999 年）中的"咕噜"，这是一个让人印象深刻的虚拟角色，如图 6-58 所示。

图 6-58　电影《指环王》中的"咕噜"与其表演者安迪·瑟金斯

如今动作捕捉技术越来越成熟，其使用范围也越来越广泛，如影视、游戏、VR 等。现在的动作捕捉技术可以做到实时捕捉与同步替换角色，在 VR 游戏等更注重体验感和交互感的领域尤为突出，如图 6-59 所示。

图 6-59　动作捕捉技术在虚拟角色中的运用

在动作捕捉技术的加持下，还原真实让角色表演常常可以"以假乱真"。但在动画领域，尤其是在如今占主流的三维动画中，捕捉完成的拟真动作比起具有创作特色的动作，似乎在还原真实性的同时少了一些它本应有的味道。

6.3.2　抽象动作

抽象动作与写实动作是相对的，这种类型的动作通常会在基本动作之上做较大程度的夸张与变形。这种夸张变形与角色造型的夸张变形有着直接联系，这或许还要从 20 世纪 60 年代的美国联合制片公司谈起。美国联合制片公司的作品形成了与迪士尼截然不同的风格，在其制作的动画片中，男女老幼、美丑等角色不再只遵循写实而是开始真正被设计。美国联合制片公司的动画角色舍弃了透视、结构、明暗和细节，变得更加概括、夸张，同时具有几何化和装饰性风格。该公司的角色动作也颠覆了迪士尼写实的动作风格，角色动作被简化、抽象、省略，由此形成了抽象风格的动作，如图 6-60 所示。

图 6-60　美国联合制片公司制作的动画片

　　美国联合制片公司的动画风格开拓了动画造型和动作设计的表现领域，同时也将角色造型的设计感统一起来。在它的影响下，迪士尼的动画角色和动作设计也出现了不同程度的改变，如《睡美人》《101忠狗》；虽然美国联合制片公司存在的时间不长，但在其风格影响下出现的作品却不计其数，例如 20世纪福克斯公司的动画片《飞天小女警》《史酷比》，动画电影《凯尔经的秘密》等作品。

　　抽象动作具有非写实、平面化和简化等主要特征，抽象动作的创作虽然有更大的创作自由，但是创作出高水准的作品仍旧需要整体审美的呈现，如图 6-61 所示。以扁平化为特征的矢量动画可谓抽象动作的重要类型，如图 6-62 所示的国产系列动画剧《超迷你战士》，以抽象和表现性的角色造型为基础，动作设计以"有限—局部"运动为主要特征。更有针对 6 岁以下儿童的矢量动画采用了更加简单的造型和动作特点，如英国学龄前儿童系列动画剧《小猪佩奇》中的人物，两只脚都是侧面的形状，动起来也只是形状的旋转和位移，鲜少有造型与透视的变化，这在一定程度上也符合了儿童的认知特点，如图 6-63 所示。

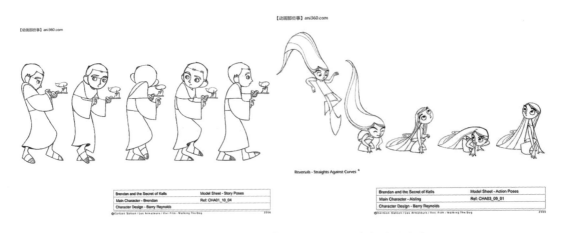

图 6-61　《凯尔经的秘密》（法国，2009 年）的设计稿

图 6-62 《超迷你战士》（中国，2017 年）的截图

图 6-63 《小猪佩奇》（英国，2004 年）的截图

6.3.3 叙事动作

叙事动作是大多数动画中最常见的动作类型。在以讲述故事为主的动画中，动作是表演的基本内容，叙事动作是以镜头为单元推动情节发展的主线。例如，武打动作和追逐动作是动画中经常出现的内容，这些动作构成了叙事的基本要素。图 6-64 为《猫和老鼠》中的片段，汤姆猫向美丽的猫献媚时，从花朵中出现的小老鼠杰瑞让女孩大为欢心。在此例中，动作的节点变化形成了叙事的节点，推动了情节的发展。

图 6-64 《猫和老鼠》的截图

今敏 2006 年的作品《红辣椒》，女警官千叶在查询失踪的入梦设备时进入了同事的家，在搜寻过程中不自觉进入幻境。当她想要翻越栏杆去看个究竟时，幻境消失，发现自己差点高空坠落。在这里一个动作的发生触动了整个情节的发展，角色险境丛生，而观众也被牢牢吸引，如图 6-65 所示。

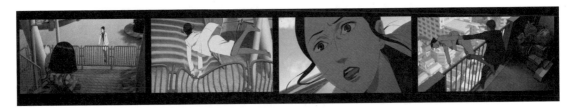

图 6-65　《红辣椒》（日本，2006 年）的截图

叙事动作的呈现也可以表现独特的诗意。例如，在新海诚 2016 年的作品《你的名字》中，身体互换的城市男孩泷与女孩三叶经历了一段时间的隔空相处，并产生了感情。当有一天奇迹消失时，追寻彼此成为故事的表现核心。几经波折的相会瞬间并没有想象中顺利，他们在时间维度中只能够听见彼此的声音，却看不见彼此，更无法触摸，如图 6-66 所示，两人站在相对的位置，伸手的瞬间，相信每位观众都在期待奇迹的发生。叙事动作至此以超越肢体动作本身的力量，牵动了角色的情感，也点燃了观众的观影热情。

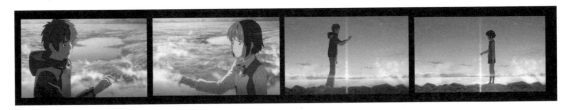

图 6-66　《你的名字》（日本，2016 年）的截图

6.3.4　程式动作

程式动作是戏曲戏剧术语，一般是指经过夸张艺术处理、经验提炼加工而定型的规范、格式化的表演动作。如中国传统戏曲中人物出场时的整冠理髯，哀痛时的扬袖，以及大将出征前的"起霸"，策马奔驰时的"趟马"等动作都有着相对固定的表现方式。动画中的程式动作通常都是根据特定的剧本需求而进行的创作。例如，中国动画学派开山之作《骄傲的将军》（上海美术电影制片厂）中的角色造型采用了京剧脸谱和戏曲服饰的设计，角色动作结合戏曲节奏，把将军骄傲自大的魁梧形象与丞相讨好献媚的小丑形象表现得十分准确。在这种巧妙的结合下，中国动画借用戏曲艺术的形式呈现了民族动画的独特魅力，如图 6-67 所示。从此开始，中国动画取材传统神话题材并结合戏曲艺术的传统形成，角色动作的程式化设计与戏曲节奏同步，这种形式在诸部经典作品中都有明显的体现，尤其以 1961 年上映的《大闹天宫》运用最多，剧中主要的人物都有程式化动作设计，如图 6-68 所示。中国动画片与戏曲有着水乳交融的关系，以至于我们对孙悟空或二郎神形象形成了符号化的戏曲印象，在一招一式、一举一动中让神话形象形成了定势。

图 6-67 《骄傲的将军》（中国，1956 年）中将军和丞相的动作设计

图 6-68 《大闹天宫》（中国，1961 年）中的人物设计

正是基于程式动作的特点，我们很容易在恰当的音乐节奏中对动作产生非常深刻的记忆，动作与
情节表现力自是不言而喻。例如，《哪吒闹海》中哪吒重生之后去龙王殿时的亮相动作，如图 6-69 所示，

跟随戏曲紧凑节拍演绎的一整套动作让全新的哪吒形象令人振奋，而之前凡人模样的小英雄此时已然升华成为正义的化身，这一套动作是故事情节的高潮再现，也是角色转变与成长的宣言。

图 6-69　《哪吒闹海》（中国，1979 年）中的人物设计

　　程式动作不仅在戏曲中有所体现，在舞蹈、电影、戏剧表演等艺术形式中也有一定的表现，但由于动作本身的表意性不同，多数以某个具有代表性的连续动作为单独的程式。例如，卓别林的走路动作、芭蕾舞演员的走路与谢幕动作、米奇的弹跳走势、迈克尔·杰克逊的滑步等。在这些动作中，表演有一定的程式特征，模仿者也会在此基础上形成程式化动作特点。可见程式是可形成的，同时程式的形成需要独特的艺术表现力。如图 6-70 所示，小老鼠米奇在 20 世纪 30 年代被创造之初就被赋予了独特的个性——一段无忧无虑的口哨声中，米奇的动作欢快、活跃、洋洋得意。这里的弹跳即在基础走路动作中加了一次弹跳（图中 150 帧与 151 帧以及 162 帧与 163 帧），这几帧的加入让米奇动作的欢快感倍增，由此米奇的走路动作也形成了一定的程式。

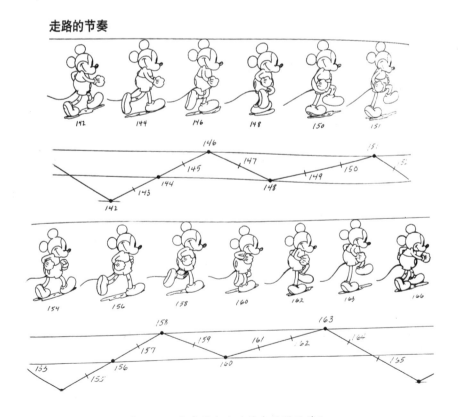

图 6-70　米奇的走路动作中的弹跳特征

6.3.5　主观动作

　　主观动作是相对于客观表演而言的动作，一般来讲是表演者在表演过程中想象的动作，它通常与角色本身的个性有一定出入，甚至是完全相反的，是理想化或臆想化的动作，图 6-71 为于 1986 年获得奥斯卡动画短片奖的作品 *Anna and Bella* 中的安娜，因为男友被姐姐抢走而悲痛欲绝，瞬间碎为一地玻璃片；而看到姐姐因为约会而愉悦唱歌的景象更是怒不可遏，自己化身为各种凶猛的动物，并幻想自己用尽全力挥动斧子，砍下了姐姐的头颅，如图 6-72 所示。

图 6-71　*Anna and Bella*（荷兰，1984 年）中安娜瞬间碎为一地玻璃片

图 6-72　*Anna and Bella*（荷兰，1984 年）中安娜化身为各种凶猛动物的片段

　　主观动作之所以区别于客观动作还因为主观动作通常更夸张、更离奇，甚至是想象者超能力的体现，例如于 2012 年获得东京国际动漫节"特别赏"大奖的动画短片《纪念日快乐》演绎了一个妻子因丈夫下班后许久没有回家，而展开无限联想的精彩故事，如图 6-73 所示。图 6-73 左图为妻子想象自己为丈夫阻挡劫匪的战斗场景；图 6-73 右图为妻子想象丈夫与金发女郎共舞的暧昧场景。在一系列不安中，妻子拨通了闺蜜的电话，几个女人进入黑暗、隐秘的小团体想象会议室中。这一切的活动都在妻子的脑海中发生并推进。极度激烈的剧情和角色夸张的动作，体现了妻子对丈夫的深情与担忧，如图 6-74 所示。

图 6-73　《纪念日快乐》（中国，2011 年）的截图

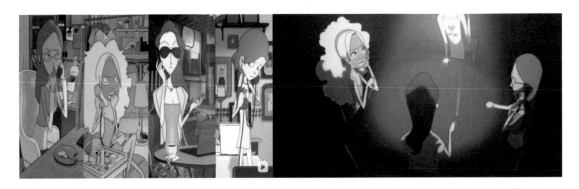

图 6-74 　《纪念日快乐》（中国，2011 年）的截图

主观动作更能够反映角色的即时情绪和感受。例如导演王晶晶的动画作品《请及时撤回》（2018年）记录了一个女生给所倾慕的男生发信息之后等待过程中的各种感受变化，如图 6-75 所示，首先在朋友圈中看到男生的更新信息之后，出于仰慕而化身为迷妹的搞笑动作（图 6-75 左 1）；在得到消息可以邀请男生为社团绘制海报后，女生情绪高涨，希望能够通过此事增进联系，于是百般纠结后发消息询问，在等待过程中先是在头脑中快速远离手机，跑到世界的边缘，然后在一段时间的等待后感觉自己的颜面被晾干（图 6-75 左 2），尴尬情绪蔓延内心；之后观看手机发现男生又在朋友圈发消息表示无聊，而得知这一过程中自己的询问消息被无视，于是女生默默关上心门，拉黑了世界的灯（图 6-75左 3），进入一个黑暗的世界（图 6-75 右 1）。这种等待与期待的心理经历相信多数人都有体会，而将情绪视觉化呈现，又能以连续的情节将情绪过程如此精准表达着实值得称赞，主观镜头功不可没。

图 6-75 　《请及时撤回》（中国，2018 年）的截图

相较于真人电影，动画电影在主观动作的呈现上，更具自由性和表现力。

6.3.6　表意动作

表意动作是指在动作表现中强调影片意象的表达，它注重对角色的刻画或者情节紧张气氛的渲染。如果说常规动作是以叙事为主的，表意动作则强调特殊意象。例如，动画电影《纪念日快乐》中妻子连线三个闺密开秘密会议时，不同个性的闺密通过不同的动作表现了秘密会议的严肃性，强化了她们对事情严重性的认知，也暗示了她们对事态发展的看法，如图 6-76 所示。

在表意动作中，经常采用相对独特的细节描绘，如缓慢抬起的夹着烟的手臂，并通过局部信息的反复强调来强化意象，如不停踢动拖鞋、不停拧电话线、不停敲打钢笔等动作。表意动作在心理暗示方面会给我们留下极为深刻的印象，而这也从侧面反映了角色或者导演的意图。

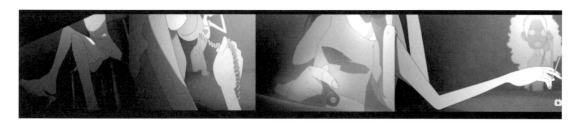

图 6-76　《纪念日快乐》（中国，2011 年）的截图

　　例如，在动画电影《你的名字》中，女孩三叶鼓起勇气穿越时空去寻找泷，在地铁中面对完全不知情的泷，她习惯性伸出手去整理自己的头发，女孩娇羞可爱的模样顿时清晰，如图 6-77 左图所示。而在后面的情节中，两人终于见面时，三叶扎起美丽的红发带，男孩害羞地挠头不敢直视女孩，一个害羞的大男孩形象也活灵活现。这些动作本身并不具备重要的叙事功能，但这些具有明确表意性的动作细节，生动刻画了角色的个性，也起到了故事情节气氛渲染的重要作用。

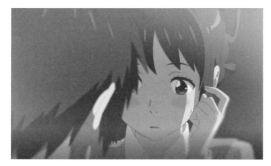

图 6-77　《你的名字》（日本，2016 年）的截图

　　由此可见，动作的类型不同，所产生的视听效果会差异巨大，优秀的动画作品总是能够根据剧情的需求，综合运用不同形式的动作叙述情节。而动画发展史中，不同作品对多类型动作的运用、拓展和探索也从未停止脚步。

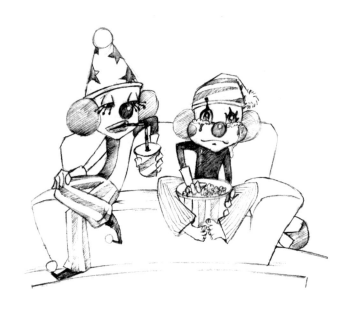

第 7 章

习题

7.1　角色标准造型图（针对 1.1.1 节）（2 学时）

实训主旨

绘制角色多角度转面图。

实训内容

利用等高线绘制角色多角度转面图。

实训要求

充分利用等高线把握角色形体的一致性，反复修改直至角色形体正确无误，注意角色体态动作的生动性。

实训目的

练习角色不同角度形体的标准化绘制。

实训步骤和提示

先将角色的结构关系分解图绘制出来，利用等高线标出各个部位的纵向比例位置，再利用等高线把握不同角度动作的结构位置和比例。

实训参考

图 7-1 及本书中的实例可作参考。

图 7-1　《女裁缝》的多角度转面图

7.2 角色团队高度关系表（针对 1.1.2 节）（2 学时）

实训主旨

制作角色高度关系表。

实训内容

将团队中的其他角色或者物象放在一起，制作角色团队的高度关系表。

实训要求

从整体出发，设计角色之间形体的差异，通过对比关系调整或修改角色造型。

实训目的

树立创作角色团队的整体意识，运用角色整体创作，明确角色形体的差异。

实训步骤和提示

可以利用等高线对比性绘制，注意角色之间宽度的差异。

实训参考

图 7-2 为日本动画片《心灵想要大声呼喊》的角色设定图，可作参考。

图 7-2 《心灵想要大声呼喊》（日本，2015 年）的角色设定图

7.3 角色形体结构解析图（2学时）

实训主旨

角色的形体结构解析图。

实训内容

解析角色，并给出明确结构关系，练习运用结构关系绘制角色的不同角度和动作造型。

实训要求

根据角色造型解析角色结构，从角色结构组合特征把握角色造型特点。

实训目的

尝试通过角色造型结构的解析强化对造型的理解与运用。

实训步骤和提示

根据原有造型设计初稿，解析不同角度角色造型的结构组合关系；运用体块分解。

实训参考

图 7-3 为角色形体结构解析参考。

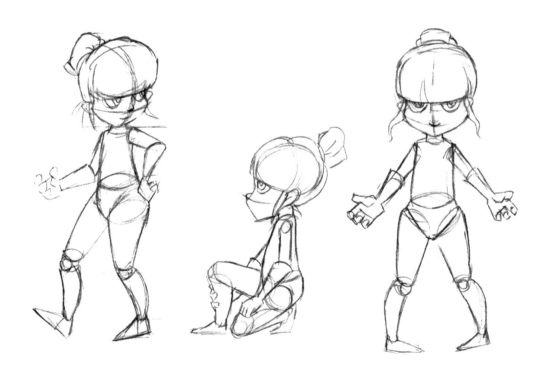

图 7-3 角色形体结构解析范例

7.4　体态：角色体态手册（针对 1.3.1 节）（3 学时）

实训主旨

体态与角色。

实训内容

设计对比鲜明的两个角色搭档。

实训要求

设定一组搭档关系，并给出角色明确的个性特征。设定情景场面，绘制角色在同一情形下的不同反应。

实训目的

尝试运用身体的语言来表达角色个性。

实训步骤和提示

设定角色，强调对比和反差，充分利用不同情形下的刺激来考验不同性格角色的表现，可以给予角色形体明显的差异。可以先从简单草图开始，选择性修整。

实训参考

图 7-4 为小丑 Robin 和 Wilde 的体态参考图例。

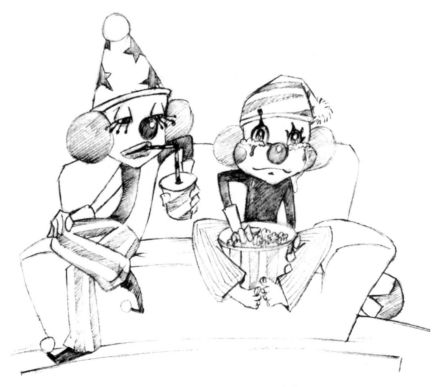

图 7-4　小丑 Robin 和 Wilde 的体态参考图例

7.5　角色体态手册（针对 1.3.1 节）（3 学时）

实训主旨

绘制角色体态手册。

实训内容

根据角色定位，设计更多角色表演体态。

实训要求

角色体态能够很好地表现角色个性，从不同的体态展现中看到更多角色形体变化的特征。

实训目的

尝试变化身体的语言来表达角色个性。

实训步骤和提示

注意不同形体的特色展现（如胖、瘦、高、矮等），可以给出明确的形体结构解析图，根据结构特征组合动态，避免错误。

实训参考

图 7-5 为动画电影《星际宝贝》中的角色体态设计图，可供创作参考。

图 7-5　《星际宝贝》中的角色体态设计图

7.6　性格、情绪与体态（针对 1.3.1 节）（3 学时）

实训主旨

给予不同性格角色不同的情绪和体态。

实训内容

设计并绘制不同性格的角色体态和情绪体态。

实训要求

通过体态体现角色性格的差异，突出对比性和趣味性，可以设定情景。

实训目的

以性格表现、情绪展现为目的设计角色体态。

实训步骤和提示

设定对比鲜明的角色搭档，想象在不同情景中角色的体态表现，注意规划强调差异和对比。

实训参考

图 7-6 为参考体态实例。

图 7-6　大力士女孩和洁癖造型师

7.7 动态线（针对 1.3.2 节）（2 学时）

实训主旨

利用动态线规划角色体态造型。

实训内容

设计并绘制更有表现力的体态动作。

实训要求

充分利用各种不同动态线（直线、C 线、S 线、L 线等）设计动作，并能够体现角色的性格及情绪。

实训目的

运用动态线贯穿动态设计，强化体态动作的连贯性，增加体态的情景表现力。

实训步骤和提示

先想体态，给出不同类型的动态线再完善体态图；或者先绘制出大致的体态线，再绘制角色形体，完成体态图。

实训参考

图 7-7 为 C 线预备跑的准备体态实例，可作创作参考。

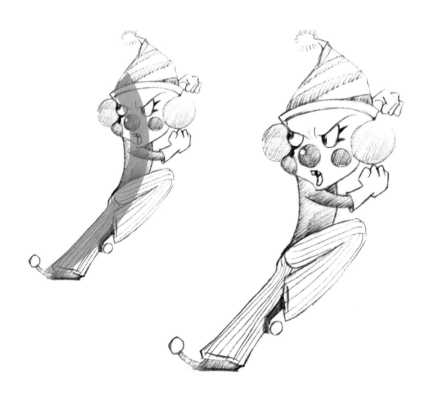

图 7-7 动态 C 线实例：预备跑的动作

7.8 服装与道具（针对 2.1、2.2 节）（3 学时）

实训主旨

以"天上掉下个唐朝妹妹"为角色设计服装及道具。

实训内容

根据题目给出的时代背景、角色关系为角色设计服装。

实训要求

根据角色，设计"唐朝妹妹"进入现代环境后需要日常穿着和适应的服装，并设计会帮助妹妹穿越到唐朝的哥哥，在唐朝需要穿着的衣服和相关道具。

实训目的

练习运用素材为角色设计服装，尝试通过服装设计表现角色性格，感受情景设定创作的乐趣。

实训步骤和提示

先设定时代背景、设定环境、设定情景，从角色命运出发，设计其服装特征，根据创作想象为角色增加道具。如果涉及自己不了解的时代背景，需要去查找相关资料，并灵活改编应用。角色的相关造型（如发型等）可以根据需要进行修改。

实训参考

图 7-8 为图例插图。

图 7-8 "天上掉下个唐朝妹妹"服装与道具设计

7.9　团队：风格篇 （针对 3.2.1 节）（2 学时）

实训主旨

角色风格尝试与统一。

实训内容

写实、抽象夸张、绘画、漫画、偶形等不同风格角色变形尝试。

实训要求

对一个角色做不同风格的设计尝试。

实训目的

充分理解风格对角色造型的不同要求。

实训步骤和提示

首先有一个相对成熟的角色设定，在此角色的基础上，想象如何多样风格化处理，再配合一个搭档角色。

实训参考

图 7-9 为参考图。

图 7-9　小丑同台

7.10 团队：比例篇（针对 3.2.3 节）（2 学时）

实训主旨

角色比例的尝试。

实训内容

写实、抽象夸张、绘画、漫画、偶形等不同风格角色变形尝试。

实训要求

对一个角色做不同风格的设计尝试。

实训目的

充分理解风格对角色造型的不同要求。

实训步骤和提示

首先有一个相对成熟的角色设定，在此角色的基础上，想象如何多样风格化处理，再配合一个搭档角色。

实训参考

图 7-10 为可作为参考。

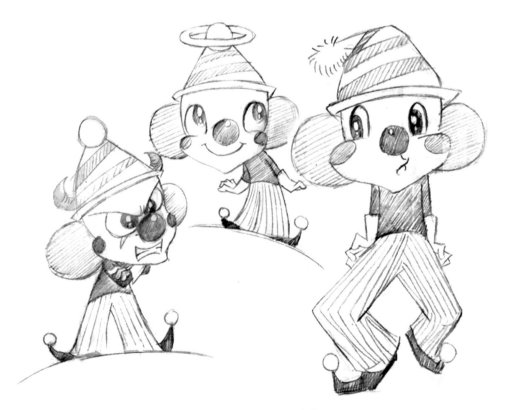

图 7-10　两面的内心角色

7.11　"和"而不同：色彩篇（针对 3.2.4 节）（2 学时）

实训主旨

设定角色色彩。

实训内容

统一色彩风格，区分色彩性格设定。

实训要求

给团队角色设定不同的色彩性格，并统一色彩风格。

实训目的

学会规划色彩，统一风格，区分角色色彩。

实训步骤和提示

设定不同形体、个性角色的团队，并赋予角色不同的剧情定位，规划性格色彩，并注意统一设定风格。

实训参考

图 7-11 为角色色彩范例，可作参考。

图 7-11　角色色彩设定

7.12　团队张力对比（针对3.3节）（2学时）

实训主旨

创造角色之间的对比。

实训内容

打开两个袋子，你会收获两个角色。试想一下，他们是谁？

实训要求

设计一对反差极大的角色搭档，给予角色不同的体态表现及性格表现。

实训目的

强化反差性角色所产生的张力。

实训步骤和提示

观察图片，展开想象，创作一对让人惊叹的组合角色。注意角色设计风格的统一性和合理的角色剧情关系。

实训参考

图7-12为神秘袋子图例，以此为起点展开想象。

图7-12　神秘的袋子

7.13 **反向设计**（针对 3.3.4 节）（2 学时）

实训主旨

想象并设计反向角色。

实训内容

让角色定位超乎想象，创造笑点。

实训要求

利用反向设计，设计一个或者一组活宝角色，运用体态、表情或情景来逗笑观众。

实训目的

突出反向性格角色的张力。

实训步骤和提示

根据头脑中的角色团队或组合，给角色突出的反差性格。

实训参考

图 7-13 为反向角色设计示例，可作为创作的启发。

图 7-13 反向角色示例

7.14 情境插图（针对第 4 章）（4 学时）

实训主旨

根据角色设定关系，绘制表演情景插图。

实训内容

在故事情节、角色矛盾之中想象"对手戏"情景画面，注意画面幽默感和气氛的营造。

实训要求

通过对角色矛盾冲突的体现，利用角色表演画面来微缩故事、营造气氛。

实训目的

注重对角色更深入地表现，注重对复杂情节的凝练。

实训步骤和提示

根据对角色的性格及定位设定来想象更多"对手戏"画面。

实训参考

图 7-14 为"对手戏"表演情景插图示例，可作为创作参考。

图 7-14 大力士女神

7.15　动作轨迹（针对 5.1 节）（2 学时）

实训主旨

设计角色动作的运动轨迹。

实训内容

根据以图 7-15 中的物象，给出其运动的轨迹，并绘制出其中变化的若干姿势。

实训要求

根据图 7-15 中的角色，绘制其规律的运动轨迹，尝试将关键姿势作出调整。

实训目的

了解不同形体和特性的角色的运动轨迹的差别，将运动轨迹的规律运用到人物角色中，想象一个人物动作的运动轨迹。

实训步骤和提示

先根据角色特性的不同，想象规律的运动轨迹。给人物不同的运动轨迹，并绘制出其中的若干关键姿势，姿势之间要有变化。

实训参考

图 7-15 为不同角色图例。

图 7-15　轨迹设计图例

7.16　动作记录和转化（针对 5.2 节）（2 学时）.

实训主旨

设定情景，记录表演过程，并转化为动画角色表演。

实训内容

设想情景、真人表演、绘制角色动作过程。

实训要求

给动作一个主要的特征主题，例如情绪状态，明确动作的主要思路。让演员真实表演，记录表演过程。绘制整个动作中 3～5 个主要姿势，明确动作过程。

实训目的

借助实拍记录动作的方式绘制动作。

实训步骤和提示

构思动作，给出思路；演员表演，记录表演过程。可以选用简易小人作为模型，绘制每个动作中 3～5 个关键姿势。可以小组完成，注意加入个性和幽默成分。

实训参考

图 7-16～图 7-18 为动作的情景概括参考。

图 7-16　打开礼物盒子

图 7-17　舞蹈动作

图 7-18　接近喜欢的人

7.17 角色个性（针对 5.4.1 节）（1 学时）

实训主旨

更多小丑角色和出场动作。

实训内容

设计更多有趣的小丑形象和出场动作。

实训要求

根据书中给出的几个小丑形象和动作实例，延伸绘制更多的小丑。

实训目的

理解角色个性和动作。

实训步骤和提示

设计更多个性和体形的小丑角色和出场动作，每个动作选择 3 ～ 5 个关键姿势。

实训参考

图 7-19 为书中涉及的部分小丑角色和不同的出场动作。

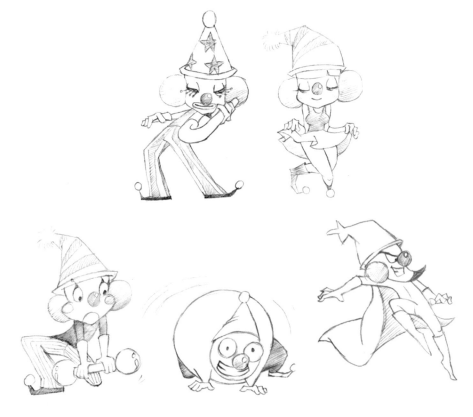

图 7-19　不同小丑的动作设计

7.18 模仿表演 （针对 5.4 节）（1 学时）

实训主旨

用简易角色模仿动画片中的角色表演。

实训内容

运用类似小丑的简易小人，模仿动画角色的表演。

实训要求

绘制角色动作的关键姿势，体现鲜明的角色特征。

实训目的

参考优秀动画角色的动作，设计学习动作的个性体现，并学习动作关键姿势的划分。

实训步骤和提示

找到相关影片，选取一个动作片段，截取关键姿势画面。根据姿势画面绘制动作姿势，必要时可以调整角色形体特征。每个动作选择 3 ～ 5 个关键姿势。

实训参考

图 7-20 为简易角色范例和部分动画角色（肉肉的豹警官、单薄柔弱的羊副市长、超慢的树懒）。

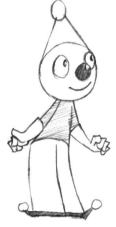

图 7-20　简易示范角色和《疯狂动物城》中的角色参考

7.19 个性与幽默（针对 5.4 节）（1 学时）

实训主旨

角色个性联想。

实训内容

根据简易小丑角色形象，联想角色的不同情绪动态。

实训要求

根据基础小丑角色进行角色不同个性的联想，例如，激烈振奋的、稳重大气的、纤巧可爱的、癫狂的、痴迷的、热烈的等。

实训目的

动作个性联想。

实训步骤和提示

画出其标志性的性格姿势、连续动作，尝试加入幽默成分，可以适当根据角色设定为角色进行变形。

实训参考

图 7-21 为胖子动作的情景参考。

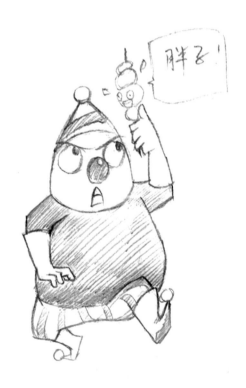

图 7-21 胖子小丑

7.20　动作设想与预期（针对 6.1 节）（2 学时）

实训主旨

角色动作目的展现。

实训内容

绘制一个角色准备扔飞镖的动作过程。

实训要求

绘制 5 个左右的核心动作来体现动作全过程；充分理解动作的目的、准备和实际结果；充分运用动态的夸张特性，并充分体现幽默和对比；充分考虑透视的应用。

实训目的

动作个性联想。

实训步骤和提示

百发百中（完美英雄），开头气势汹涌，却总是无法超越的结果。反差角色，轻松投中。

实训参考

图 7-22 为情景简图参考。

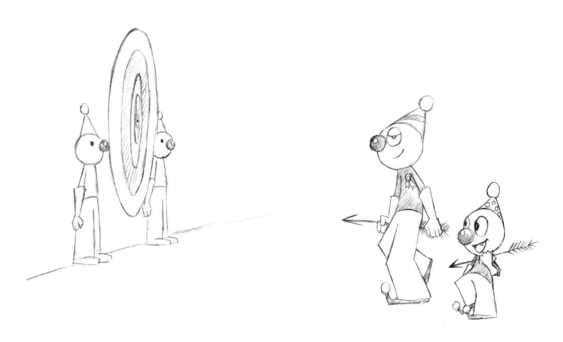

图 7-22　达成目的的动作设计

7.21 原画、中间画、轨目表（针对 6.2 节）（1 学时）

实训主旨

理解和实践原画与中间画。

实训内容

原画、中间画、轨目表。

实训要求

运用简易小丑绘制动作，尝试计划时间，绘制关键姿势，并加入中间画，设计轨目表。要求动作流畅，时间帧设计合理。

实训目的

练习动作中原画、中间画的划分。

实训步骤和提示

明确动作的时间，根据时间推算动作帧数。绘制部分关键姿势，设计轨目表，加绘中间动作。

实训参考

图 7-23 为基础角色参考，也可以选用自己设计的角色。

图 7-23　基础角色参考

7.22 速度、时间、帧数（针对6.2节）（1学时）

实训主旨

速度、时间、帧数的规划。

实训内容

在 AN 软件中制作小球，以不同速度运动的过程。

实训要求

运用 AN 软件的时间轴功能，设计不同速度变化的小球运动。

实训目的

理解时间、帧数和速度的关系。

实训步骤和提示

了解 AN 软件的关键帧功能，学会使用动画属性中速率的调节选项。理解小球运动的速度变化与时间、帧数的关系，自如控制小球运动的节奏。

实训参考

图 7-24 为 AN 软件制作的动画效果参考（在附件参考文件中观看运动速度的差别）。

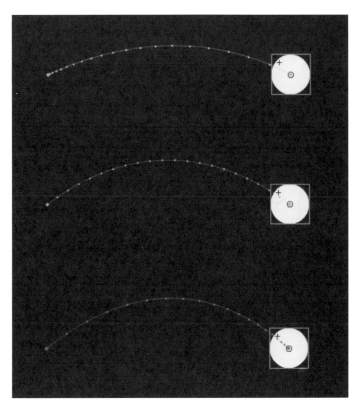

图 7-24　AN 软件中小球运动示例

7.23 辅助因素：跟随重叠（针对 6.1.3 节）（1 学时）

实训主旨

运用跟随与重叠方法。

实训内容

绘制一个角色瞬间崩溃的动作过程，注意运用跟随与重叠的方法。

实训要求

控制好时间和节奏的关系；熟练运用重叠与跟随；根据原画、中间画的节奏调控，绘制富有弹性和变化的动作。

实训目的

熟练重叠与跟随手法的运用。

实训步骤和提示

瞬间动作夸张变形的前后帧要少，速度要快，变形前后对比幅度要大。

实训参考

图 7-25 为参考动作示例。

图 7-25 夸张地运用：跟随与重叠

7.24 辅助因素：附件（针对 6.1.3 节）（1 学时）

实训主旨

运用跟随与重叠方法，利用好附件的辅助作用。

实训内容

练习衣服、头发等配件的重叠和跟随的动作。

实训要求

绘制一个带有附件（头发或斗篷等）的角色的动作。

实训目的

练习重叠与跟随动作。

实训步骤和提示

动作中附件的运动要符合基本物理规律。

实训参考

图 7-26 为动画电影《凯尔经的秘密》中阿诗琳的造型参考。

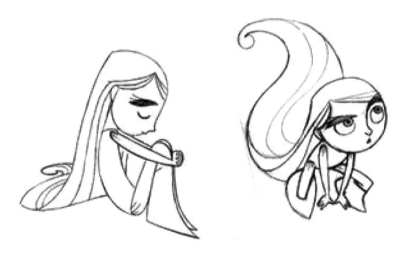

图 7-26 《凯尔经的秘密》（法国，2009 年）中阿诗琳的造型参考